ICONS

ROBERT
DOISNEAU

1912–1994

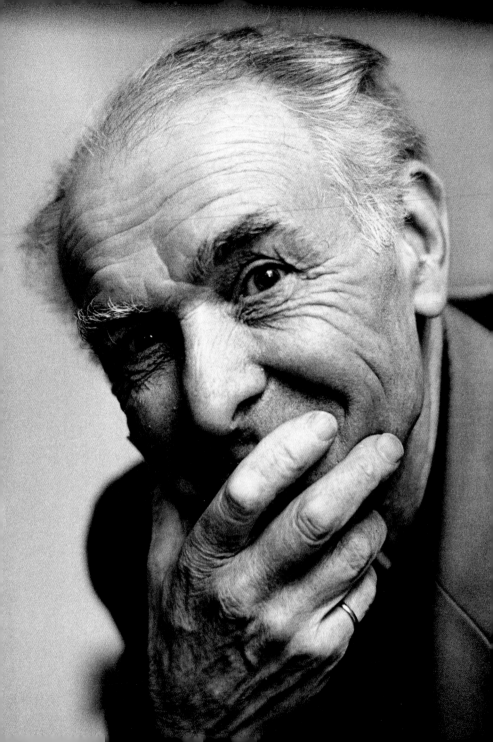

ROBERT DOISNEAU

BY JEAN-CLAUDE GAUTRAND

1912-1994

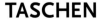

TASCHEN

HONG KONG KÖLN LONDON LOS ANGELES MADRID PARIS TOKYO

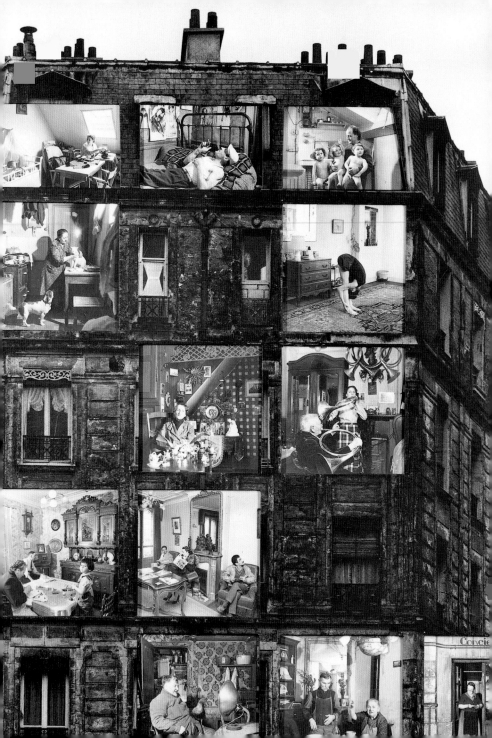

Contents Inhalt Sommaire

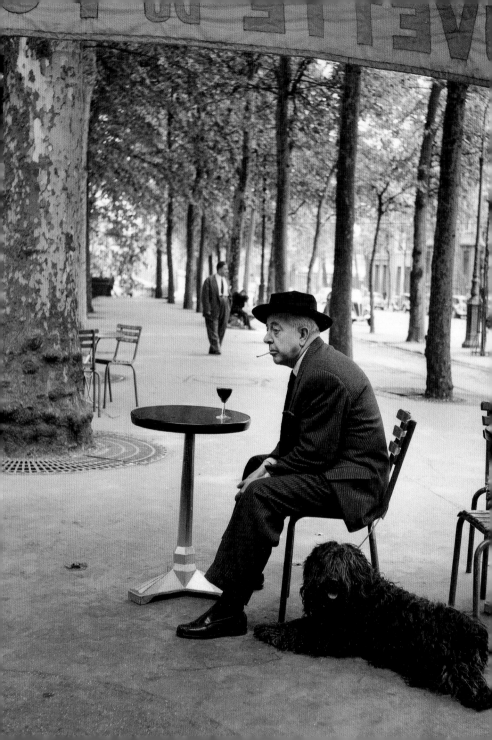

Lessons
of the Street

For over six decades, Robert Doisneau cast his net in still waters, light years away from the predatory news photographers of today, 'feeling his way', in his own words, 'prompted by feelings of attraction and repulsion, tossed hither and thither by events, and allowing intuition its head – even when it kicked over the traces…'[1]

Doisneau delighted in gleaning the instant. Clear of gaze, a man with a winning smile, he liked to say 'I never noticed time passing, I was too taken up with the spectacle afforded by my contemporaries, that gratuitous, never-ending show for which no ticket is needed, and when the occasion arose, I offered them, in passing, the ephemeral solace of an image'. Throughout the years Doisneau captured, day after day, 'the ordinary gestures of ordinary people in ordinary situations'. Joys he felt and discoveries he made as he walked the city make up the subject-matter of his photographs: 'There are days when simply seeing feels like happiness itself … You feel so rich, the elation seems almost excessive and you want to share it'.[2]

Die Straße als
Schule des Lebens

Robert Doisneau war über sechs Jahrzehnte lang ein gutmütiger Fischer in stillen Gewässern, der »tastend … seinen Weg suchte, … hin und her geworfen durch die Ereignisse, die schöne und sogar etwas rebellische Seite ganz der Intuition überlassend…«, wie er in seinen Erinnerungen schrieb.[1] Ein Lebensweg, von dem dieser Sammler besonderer Augenblicke einmal mit Genugtuung sagte, er habe »die Zeit nicht verstreichen sehen, zu sehr war ich mit dem unaufhörlichen Schauspiel beschäftigt, das mir von meinen Zeitgenossen bereitet wurde, und die ich dafür … mit einem fast im Vorübergehen geschaffenen Bild entschädigte«. Im Laufe dieser Jahre hat Doisneau Tag für Tag »die alltäglichen Gesten der gewöhnlichen Leute in alltäglichen Situationen« festgehalten und uns damit seine Lebensfreude und seine am Straßenrand gesammelten Entdeckungen zum Geschenk gemacht: »Es gibt Tage, da empfindet man die ein-

L'école
de la rue

À des années-lumière des prédateurs de la photographie d'actualité, Robert Doisneau a été, pendant quelque six décennies, un tendre pêcheur en eaux tranquilles, au «cheminement … tâtonnant, animé par les attirances et les répulsions, ballotté par les événements, laissant à l'intuition la part belle et même un peu rebelle…»[1] Un trajet durant lequel, aimait dire ce glaneur d'instants malicieux au regard clair et au sourire complice, «je n'ai pas vu le temps passer, trop occupé que j'étais du spectacle permanent et gratuit offert par mes contemporains, les soulageant, quand l'occasion se présentait, d'une image au passage». Tout au long de ces années, Robert Doisneau a fixé pour nous, jour après jour, «les gestes ordinaires de gens ordinaires dans des situations ordinaires», nous confiant ses joies et ses découvertes glanées tout au long des rues : «il est des jours où l'on ressent le simple fait de voir comme un véritable bonheur … On se sent

There are those – dry-as-dust intellectuals – for whom the humanist photography that Doisneau so perfectly represents is ripe for demotion, if not indeed demolition. For all their resources of style, they are wrong. The work of Doisneau and his like represents one of the highest achievements of photography. Doisneau continues to tell stories full of feeling, poetry and humour, and to enchant us with his capacity to communicate that implicit but fleeting relationship – a tender complicity – that made him one with what he photographed. The particular interest he took in working-class milieux and environments led to images rich in poetic social realism, images that profoundly influenced the film and literature of his time. It is no coincidence that Blaise Cendrars and Jacques Prévert numbered among his closest friends. Out of the many moments unconsecrated by event that he has fixed for-ever in such simple images, there have grown works and exhibitions whose wealth of inspir-ation and emotion is transparent to the most critical scrutiny. The vision of humanity that inspired them is, for the most part, optimistic, though a more searching analysis reveals a

fache Tatsache des Sehens wie ein wahres Glück ... Man fühlt sich so reich, dass man Lust bekommt, den übergroßen Jubel mit den Anderen zu teilen.«[2]

Als Repräsentant einer zutiefst humanen Foto-grafie hat er uns unablässig seine Geschichten er-zählt, Geschichten voller Poesie und Humor, besaß er doch diese unvergleichliche Begabung, seine einfühlsame Komplizenschaft zu vermitteln, diese tiefe und zugleich rasch vergängliche innere Bezie-hung, die ihn mit seinem jeweiligen Motiv ver-band. Sein ausgeprägtes Interesse am Milieu der einfachen Leute hat es ihm ermöglicht, Bilder zu schaffen, die von einer Art poetischem Realismus geprägt sind, einem Realismus, der das Kino und die Literatur jener Zeit stark beeinflusst hat. Nicht zufällig gehörten die Schriftsteller Blaise Cendrars und Jacques Prévert zu seinen besten Freunden.

Aus dieser Vielzahl von unspektakulären Augen-blicken heraus, die er auf seinen endlosen Wande-rungen durch die Straßen festzuhalten verstand, sind zahlreiche Ausstellungen und Bücher entstan-den, die einen tiefen Eindruck von seiner künstle-rischen Inspiration und seinem Einfühlungsver-

si riche qu'il nous vient l'envie de partager avec les autres une trop grande jubilation.«[2]

Représentant type de cette photographie huma-niste qui – n'en déplaise aux quelques belles plu-mes sèchement intellectuelles s'acharnant aujour-d'hui à la dévaloriser, voire à la mépriser – restera comme l'une des plus belles pages de l'histoire de la photographie, Robert Doisneau n'a cessé de nous raconter des histoires pleines de sentiments, de poésie et d'humour en nous enchantant par sa capacité à transmettre cette tendre complicité, cette relation implicite et fugace qui l'unit avec celui qu'il photographie.

Son intérêt privilégié pour les milieux popu-laires et leurs décors de vie, lui a permis de réali-ser des images imprégnées d'un certain réalisme poétique social qui a profondément marqué, par ailleurs, le cinéma et la littérature de l'époque. Ce n'est pas un hasard si Blaise Cendrars et Jacques Prévert comptent parmi ses meilleurs amis. De ces multiples moments sans événement qu'il a su, lors de ses flâneries au gré des rues et des moments, fixer dans des images simples, sont nés quantités

graver and less harmonious strain underlying this. Robert Doisneau cast his photographic nets on the banks of the Seine and in the Paris suburbs not least because these were, to him, familiar environments; he was in his element there, at one with the lives of those he photographed.

Born in Gentilly on 14 April 1912 between 'Bièvres' and the now vanished fortifications, just outside Paris, Doisneau remained a denizen of the suburbs till his death: the Montrouge apartment that he took in 1937 remained his home for the rest of his life. In 1925, he began to train as lithographic engraver at the École Estienne, Paris, going on to the Atelier Ullmann as a letter-designer. Shortly after his arrival, a photographic studio was opened at the Atelier; Doisneau began as assistant, and took over when its manager resigned. Fascinated by photography, he borrowed a camera, and took his first pictures in the years 1929/30. There are no people in these first shots. Doisneau was too shy: he took piles of cobblestones and a fence stuck with peeling posters.

mögen vermitteln. In ihnen manifestiert sich eine vorwiegend optimistische Weltsicht, auch wenn bei tiefer gehender Analyse eine düstere, von Misstönen durchsetzte Perspektive durchscheint. An den Pariser Seine-Ufern und in den Vorstädten konnte er auf natürliche Weise in das Leben der Leute eintauchen, die er fotografierte.

Robert Doisneau wurde am 14. 4. 1912 in Gentilly geboren, nur wenige Kilometer von Paris entfernt, und er sollte sein Leben lang Vorstadtbewohner bleiben. Seine Wohnung in Montrouge, die er 1937 bezog, sollte er nie wieder aufgeben. An der École Estienne in Paris erhielt er ab 1925 eine Ausbildung als Graveur und Lithograf, die ihn schließlich als Entwerfer von Schriften in das Atelier Ullmann führte, wo kurz nach seinem Eintritt ein Fotoatelier eröffnet wurde. Er begann dort zunächst als technischer Assistent, bis er irgendwann den Platz des Leiters einnahm. Doisneau war fasziniert vom Medium der Fotografie und mit einem geliehenen Apparat entstanden 1929/30 seine ersten Aufnahmen, auf denen jedoch keine menschliche Gestalt zu sehen ist. Da der junge Fotograf allzu schüchtern

d'expositions et d'ouvrages qui révèlent, à l'examen, une richesse d'inspiration et d'émotion. Et où s'affirme également une vision globalement optimiste de l'être humain, même si, à l'analyse, transparaît une vision plus grave, plus grinçante du monde et des hommes.

Si Robert Doisneau n'a cessé de lancer ses lignes sur les rives de Paris et de sa banlieue, s'il s'y trouvait parfaitement à l'aise, c'est qu'il s'ébattait là dans son propre monde en s'immergeant tout naturellement dans la vie des gens qu'il photographiait.

Né à Gentilly le 14 avril 1912 entre «Bièvres» et «fortifs», à deux pas de Paris, Doisneau restera banlieusard jusqu'à sa disparition puisqu'il ne quittera jamais cet appartement de Montrouge où il emménage un beau jour de 1937. C'est à l'École Estienne, à Paris, qu'il suit, dès 1925, une formation de graveur lithographe qui lui permet d'entrer, comme dessinateur de lettres, à l'Atelier Ullmann où, peu après son arrivée, va s'ouvrir un atelier de photographie. Il y entre comme assistant avant d'en remplacer le responsable démissionnaire. Fasciné par ce médium, Robert Doisneau, empruntant un

An important encounter in 1931: Doisneau became assistant to André Vigneau, a photographer, draughtsman, and renowned sculptor. Under the influence of Vigneau, a man of revolutionary theories, a whole world opened up for Doisneau, that of the artistic avant-garde. He met painters, writers like Prévert, and was overwhelmed by the photographic images that he discovered, those of Germaine Krull, Kertész, Man Ray, Brassaï's night photos and the pictures taken by Vigneau himself. It was a revelation: in 1932, he bought his first camera, a Rolleiflex. And thus began his first photos of Paris and the Gentilly suburbs, images of children and adults still taken at a respectful distance, but in which the backgrounds are significant. 'When it comes down to it, constraint's no bad thing. My shyness censored me, and I took people only from a distance. As a result, there was space all around them, and this was something I tried to get back to...'3

A first success came with the publication in the newspaper *L'Excelsior* (25 September, 1932) of a series of images taken in the flea-market. But military service came

war, nahm er Pflastersteine, einen Bretterzaun mit aufgeklebten Plakaten und ähnliche Motive auf.

1931 fand eine erste wichtige Begegnung statt: Doisneau wurde Assistent bei André Vigneau, dem renommierten Fotografen, Zeichner und Bildhauer. Hier eröffnete sich ihm eine neue Welt, die der künstlerischen Avantgarde. Doisneau lernte andere Künstler kennen und sah zum ersten Mal Fotografien, die ihn überwältigten: Arbeiten von Germaine Krull, André Kertész, Man Ray, Brassaï und nicht zuletzt die Fotos von André Vigneau selbst. Von diesen Entdeckungen angespornt, kaufte er 1932 seine erste eigene Kamera, eine Rolleiflex. Nun entstanden die ersten Fotos von Paris und den Vororten rund um Gentilly: Bilder von Kindern und Erwachsenen, immer aus respektvoller Distanz aufgenommen oder aber so, dass auch der Umgebung eine gewisse Bedeutung zukommt. »Letztlich hat die Beschränkung auch eine gute Seite. Diese mir durch die Schüchternheit auferlegte Zensur, die mich die Leute nur von weitem aufnehmen ließ, sorgte auch für den Raum um sie herum, den ich in der Folgezeit immer wieder herzustellen versuchte...«3

appareil, réalise dans les années 1929/1930 ses premiers clichés: aucun personnage n'y apparaît. Trop timide, le jeune photographe saisit des tas de pavés, une palissade aux affiches décollées...

En 1931, première rencontre importante: Doisneau entre comme assistant chez André Vigneau, photographe, dessinateur, sculpteur très renommé. Chez cet homme aux théories révolutionnaires, un monde nouveau s'ouvre à lui, celui de l'avant-garde artistique. Il y rencontre des peintres, des écrivains comme Prévert et y découvre des photographies qui le bouleversent: celles de Germaine Krull, de Kertész, de Man Ray, les photos de nuit de Brassaï ou encore celles d'André Vigneau lui-même. C'est une révélation qui l'incite à acquérir en 1932 son premier appareil, un Rolleiflex. Naissent ainsi les premières photographies de Paris et de la banlieue qui entoure Gentilly: images d'enfants et d'adultes encore pris à distance respectable mais où les décors ont une certaine importance. «Finalement la contrainte a du bon. Cette censure imposée par la timidité, en me faisant prendre les gens de loin, donnait tout autour cet espace

between Doisneau and this promising debut. When he returned to civilian life, the national economic crisis had had its effect on Vigneau's studio. Vigneau took a new direction, and so did Doisneau: in June 1934, he entered Renault as a photographer. That same year, he married Pierrette, and moved into the Montrouge apartment once and for all. On Sundays, he went strolling with her on the banks of the Marne or in neighbouring villages, where he took photos such as *Papa's Aeroplane* (1934). In the Renault factories, discipline was severe and the work monotonous. There Doisneau discovered the world of the industrial workers, a world of dignity and solidarity. This was something that he never forget, even after he was sacked, in 1939, for repeatedly arriving late. 'Disobedience seems a vital function to me, and I must say I haven't missed many opportunities for it'[4]. And it was perhaps sheer indiscipline that took Doisneau 'from trade to vision'. 'Renault – For me, it was the true beginning of my career as a photographer and the end of my youth'[5].

Erstes Erfolgserlebnis: Eine Serie von Bildern, die er auf dem Flohmarkt aufgenommen hatte, wurde in der Zeitung *L'Excelsior* vom 25. 9. 1932 veröffentlicht. Die Einberufung zum Militärdienst bereitete diesem schönen Anfang ein jähes Ende. Nach seiner Rückkehr musste Doisneau feststellen, dass sich Vigneau, der Opfer der im Land wütenden Wirtschaftskrise geworden war, in eine andere Richtung entwickelt hatte. Daher nahm Doisneau im Juni 1934 eine Arbeit als Fotograf in den Renault-Werken von Billancourt auf. Im selben Jahr heiratete er Pierrette und sie ließen sich in Montrouge nieder. Gemeinsam mit seiner Frau flanierte er sonntags an den Marne-Ufern entlang oder durch die angrenzenden Ortschaften. Hier fand er die Motive für seine Aufnahmen; so entstand beispielsweise *Papas Flugzeug* (1934). In den Renault-Werken herrschte strenge Disziplin, er empfand die Arbeit als quälend. Doisneau lernte dort jedoch die Welt der Arbeiter kennen, entdeckte seine Solidarität, sein Gefühl für ihre Würde.»Ungehorsam scheint mir eine lebensnotwendige Funktion zu sein, und ich muss zugeben, dass ich ihn mir nicht verkniffen

que j'ai cherché à retrouver par la suite…»[3] Première grande joie, une série d'images réalisées au marché aux puces est publiée par le journal *L'Excelsior* (25 septembre 1932). Le service militaire, malheureusement, interrompt ce beau départ.

À son retour, Vigneau, victime de la crise économique qui frappe le pays, change de cap. Doisneau entre alors, en juin 1934, comme photographe aux usines Renault. La même année, il se marie avec Pierrette et s'installe à Montrouge d'où il ne bougera plus. Avec elle, il déambule le dimanche sur les bords de Marne ou dans les communes avoisinantes : occasions pour lui de réaliser quelques clichés tel *L'aéroplane de papa* (1934). Aux usines Renault, la discipline est dure, le travail lancinant. Doisneau y découvre le monde des travailleurs, sa solidarité, sa dignité. Un contexte qu'il n'oubliera jamais, même après son licenciement pour retards répétés en 1939. «Désobéir me paraît une fonction vitale, et je dois dire que je ne m'en suis pas privé.»[4] Et c'est peut être par indiscipline que Doisneau est passé «du métier à l'œuvre». «Renault ce fut pour moi le véritable début de ma carrière et la fin de ma jeunesse.»[5]

After the sack, Doisneau contacted Charles Rado, manager of the Rapho agency, who offered him a reportage on canoeing. But the war intervened. Demobbed in 1940, Doisneau survived in occupied Paris by a multitude of contrivances. These included selling a life of Napoleon at the Hôtel des Invalides in the form of postcards reproducing engravings and paintings of the Emperor's immortal feats of valour and statesmanship. He was also commissioned by Maximilien Vox to make a series of portraits of scientists, and occasionally returned to his engraver's craft, sometimes to make false identity papers for the Resistance. He took a number of wonderful images of the life of occupied Paris, one or two of them allegorical; he saw in *Fallen Horse* (1942) a symbol of his country's fate.

The liberation of Paris awoke in Doisneau a frenzy of activity. There are no dead bodies in his images; violence is replaced by a chronicle of the truly popular nature of the uprising. These images were highly successful and widely published, and led to an invitation to join the ADEP agency in 1945. The former Alliance photo had been relaunched by Suzanne Laroche,

habe.«4 Vielleicht geschah es tatsächlich aus Disziplinlosigkeit, dass Doisneau »vom Handwerk zum Werk« übergegangen ist. »Renault bedeutete für mich den eigentlichen Beginn meiner Karriere«.5

Kurz nach seiner Kündigung wegen wiederholten Zuspätkommens nahm er 1939 Kontakt zu Charles Rado auf, dem Leiter der Agentur Rapho, der ihm eine Reportage über den Kanusport anbot. Durch den Ausbruch des 2. Weltkriegs wurde diese Arbeit jäh unterbrochen. Als Doisneau 1940 aus dem Militärdienst entlassen wurde, musste er alle möglichen Jobs annehmen, um sich über Wasser zu halten. Das ging so weit, dass er am Hôtel des Invalides Postkarten von Stichen und Gemälden verkaufte. Einem Auftrag von Maximilien Vox folgend, stellte er eine Serie von Wissenschaftlerporträts her, und zugleich nahm er seine Arbeit als Graveur wieder auf – unter anderem fälschte er Papiere für die Résistance. Während dieser düsteren Jahre gelangen ihm auch einige eindringliche Bilder über das Leben im besetzten Paris sowie allegorische Motive wie das *Gestürzte Pferd* (1942), das er selbst als Symbol für die Situation des Landes auffasste.

À peine congédié, il prend contact avec Charles Rado, directeur de l'agence Rapho, qui lui propose un reportage sur le canoë. Reportage brusquement interrompu par la guerre. Démobilisé en 1940, Robert Doisneau va, comme beaucoup, user de mille expédients pour subvenir à ses besoins dans le Paris occupé. Il ira jusqu'à vendre à l'Hôtel des Invalides une vie de Napoléon en cartes postales qui reproduisaient froidement les gravures et les tableaux représentant les faits et gestes de l'Empereur. À la demande de Maximilien Vox, il constitue également une série de portraits de scientifiques tout en reprenant, par intermittence, son métier de graveur, pour, entre autres, fabriquer de faux papiers destinés à la Résistance. Il réalise pendant ces années sombres quelques images précieuses sur la vie de Paris sous l'Occupation, ou allégoriques comme celle du *Cheval tombé* (1942) qu'il considère comme un symbole de la situation du pays.

À la libération de Paris, Doisneau est pris d'une réelle frénésie de photographies. Dans ses images sans cadavres, qui connaîtront un réel succès et seront largement publiées, la violence fait place à

and for a brief period included men such as Cartier-Bresson, Capa, Jahan and Seeberger. For a time, there were no less than thirty-four daily papers in Paris alone. The public had long been starved of news and illustrations. The great illustrators and photographers of the pre-War period reappeared, with their characteristic style intact: an optimistic photography, humanistic and poetic, with a continued interest in the life of the working-class suburbs.

Disappointed in ADEP, Doisneau was delighted to be told by his friend Ergy Landau of the rebirth of the Rapho agency under the guidance of Raymond Grosset. It brought together Landau, Brassaï, Nora Dumas, Ylla, Émile Savitry, and was joined by Willy Ronis in 1947. Between 1945 and 1960, Doisneau worked for many different publications, notably *Le Point*, the magazine founded by Pierre Betz, for which he took a series of portraits of cultural celebrities: Picasso, Braque, Paul Léautaud and others. Above all, he continued to photograph his own suburban world for his own purposes. His secret was patience: 'waiting

Bei der Befreiung von Paris befiel Doisneau ein wahrer Fotografierwahn. An die Stelle der Gewalt tritt nun eine regelrechte Chronik der Auflehnung, die er im einfachen Volk verwurzelt sieht. Die Aufnahmen sollten große Anerkennung finden und vielerorts veröffentlicht werden. Dank dieses Erfolgs erhielt Doisneau 1945 das Angebot, der Agentur ADEP beizutreten, die von Suzanne Laroche wieder ins Leben gerufen worden war. Für eine kurze Zeit fanden sich hier Fotografen wie Henri Cartier-Bresson, Robert Capa, Pierre Jahan und die Brüder Seeberger zusammen. Damals gab es allein in der Hauptstadt 34 Tageszeitungen, die einer nach Informationen und Bildern dürstenden Öffentlichkeit gerecht werden wollten.

Enttäuscht von der ADEP, freute sich Doisneau umso mehr, als er von seinem Freund Ergy Landau erfuhr, dass die Agentur Rapho wieder ins Leben gerufen werden sollte (1946), und zwar von Raymond Grosset. Der brachte dort Ergy Landau, Brassaï, Nora Dumas, Ylla und Émile Savitry zusammen. 1947 stieß auch Willy Ronis zu ihnen. Zwischen 1945 und 1960 trug Doisneau für zahlrei-

une véritable chronique du caractère populaire de l'insurrection. Grâce à ce succès, Robert Doisneau est invité à rejoindre, en 1945, l'agence ADEP (ex Alliance photo) relancée par Suzanne Laroche. Agence qui va regrouper, pendant une courte période, des hommes comme Cartier-Bresson, Capa, Jahan, Seeberger … À l'époque, pour la seule capitale, pas moins de trente-quatre quotidiens sont proposés à un public assoiffé d'informations et d'illustrations. Les grands illustrateurs et reporters d'avant-guerre réapparaissent, leurs images conservant le style caractéristique qui était le leur : la photographie humaniste, optimiste, poétique continue à s'intéresser à la vie et aux quartiers populaires.

Déçu par le fonctionnement de cette agence, Robert Doisneau n'en accueille qu'avec plus de plaisir encore l'annonce que lui fait son amie Ergy Landau de la renaissance de l'agence Rapho (1946), relancée par Raymond Grosset, et qui rassembla Ergy Landau, Brassaï, Nora Dumas, Ylla, Émile Savitry rejoint, en 1947, par Willy Ronis. De 1945 à 1960, Doisneau travaille pour de nombreuses

for the miracle'. 'I took a mischievous pleasure in spotlighting society's rejects, in both the people I took and my choice of backgrounds…'[6] – '… backgrounds that bore witness to human pain and that seemed to me implicitly noble. On these backgrounds, life's gestures are made simply and the faces of those who rise early are very moving'.[7] But no one was interested. No one, that is, except Blaise Cendrars: 'Concerning the photos of the banlieue and its people, I just don't have enough compliments to send you … I'm really enthusiastic'.[8] Their cooperation gave rise to *La Banlieue de Paris* (1949), a work for which Doisneau retained a soft spot. Illustrating the world of his childhood and youth, his own habitat, the book was a sort of self-portrait. It anthologized fifteen years of his random collecting of 'values the stock market had no time for' and 'elements previously considered negligible', each of which had, nonetheless, its emotional impact. Aragon considered these images 'populist', but Cendrars immediately became a partisan of these anti-academic photos with their inimitable style.

che Publikationen seine Arbeiten bei, vor allem war er für *Le Point* tätig, eine von Pierre Betz gegründete Zeitschrift. Für sie realisierte er eine Porträtserie mit Persönlichkeiten aus dem Kulturleben jener Zeit: Picasso, Braque, Paul Léautaud… Vor allem aber ging er weiter seinem persönlichen Interesse nach, dem Fotografieren in seinem »Vorstadtuniversum«. Seine stärkste Waffe war die Geduld, »das Warten auf das Wunder«. »Ich habe in diebisches Vergnügen daran, die zu kurz Gekommenen in den Mittelpunkt zu rücken, und das gilt sowohl für die Menschen als auch für die Auswahl der Umgebung…«[6], »… die Kulissen, das Umfeld sind Zeugen der Mühen des menschlichen Lebens und sie erscheinen mir äußerst würdevoll, die Notwendigkeiten des Lebens werden hier ganz einfach erfüllt, und die Gesichter derjenigen, die früh aufstehen müssen, haben immer etwas Anrührendes.«[7] Aber zunächst interessierte sich niemand für diese Fotografien, bis Blaise Cendrars sie entdeckte. »Für die Fotos aus der Vorstadt und ihrer Bewohnern kann ich Ihnen gar nicht genug Lob bekunden … Ich bin total begeistert.«[8] Ihre Begegnung

publications et surtout pour *Le Point*, revue fondée par Pierre Betz et pour laquelle il réalise une série de portraits de célébrités culturelles de l'époque: Picasso, Braque, Léautaud … Mais, surtout, il continue à photographier, à titre personnel, son univers banlieusard. Son arme, c'est la patience, «l'attente du miracle». «J'ai pris un malin plaisir à mettre en lumière les laissés pour compte, aussi bien parmi les humains que dans le choix des décors…»[6], «… des décors témoins de la peine des hommes, et qui me paraissent chargés de noblesse, les gestes de la vie y sont accomplis simplement et les visages de ceux qui se lèvent tôt tous sont bien émouvants».[7] Mais ces photographies n'intéressent personne jusqu'à ce que Blaise Cendrars les découvre avec ravissement. «Pour les photos de la banlieue et des banlieusards, je n'ai pas assez d'éloges à vous faire … Je suis absolument emballé.»[8] Leur rencontre donnera naissance en 1949 à *La Banlieue de Paris*, un ouvrage pour lequel Robert Doisneau conservera une tendresse particulière. C'est que ce livre, illustrant un monde qui est celui de sa jeunesse, de son cocon familial est, en quelque sorte,

Later, Doisneau joined up with other *flâneurs*, street poets like Jacques Prévert and Robert Giraud, with whom he scoured Paris by night and day: 'I know every step of the way from Montrouge to the Porte de Clignancourt. I can't go 400 yards without coming across someone I know: a *bistrot*-owner, a carpenter, a printer, a painter or just someone off the street'.[9] 'Waiting' remained a keynote. 'Paris is a theatre where you book your seat by wasting time. And I'm still waiting'.[10]

führte 1949 zu *La Banlieue de Paris*, das Doisneau besonders am Herzen lag, illustriert dieses Buch doch die Welt seiner Jugend, seiner familiären Geborgenheit. Es ist eine Art Selbstporträt und zugleich das Resümee einer 15-jährigen Sammlertätigkeit, des ungeordneten Sammelns »von Ansichten, die bis dahin als überflüssig angesehen wurden«. Während Aragon diese Bilder als »populistisch« abtat, fühlte sich Cendrars sofort zu diesen anti-akademischen Fotografien hingezogen.

In der Folgezeit freundete sich Doisneau mit anderen Flaneuren an, mit anderen Dichtern der Straße, etwa mit Jacques Prévert und Robert Giraud, mit denen er Paris durchstreifte, am Tage wie in der Nacht. »Ich kann von Montrouge bis zur Porte de Clignancourt gehen. Mindestens alle 400 Meter treffe ich einen Bekannten: den Inhaber eines Bistros, einen Kunsttischler, einen Drucker, einen Maler oder ganz einfach einen Typen, den ich auf der Straße kennen gelernt habe…«[9]
»Warten« war für ihn eines der wichtigsten Wörter. »Paris ist ein Theater, in dem man seinen Platz mit verlorener Zeit bezahlt. Und ich warte weiter.«[10]

un véritable autoportrait. *La Banlieue de Paris* résume quinze années de cueillette désordonnée de «valeurs non cotées en Bourse», «d'éléments jusque-là considérés comme négligeables», mais qui distillent leur pouvoir émotionnel. Alors qu'Aragon avait jugé ces images «populistes», Cendrars, lui, adhère immédiatement à ces photographies anti-académiques qui ne ressemblent pas à celles des autres.

Par la suite, Robert Doisneau se liera avec d'autres flâneurs, d'autres poètes de la rue comme Jacques Prévert et Robert Giraud avec lesquels il parcourt Paris en tout sens, de jour comme de nuit. «Je peux aller de Montrouge à la Porte de Clignancourt en pointillé. Pas plus de 400 mètres à faire sans rencontrer quelqu'un de connaissance : un patron de bistrot, un ébéniste, un imprimeur, un peintre ou simplement un type de la rue…»[9]
L'attente est l'un de ses maîtres mots. «Paris est un théâtre où l'on paye sa place avec du temps perdu. Et j'attends encore.»[10]

The Early Years
Die frühen Jahre
Les années jeunesse

1912–1939

Posters on a Fence
Plakate an einem Bretterzaun
Affiches sur une palissade
Gentilly, 1930

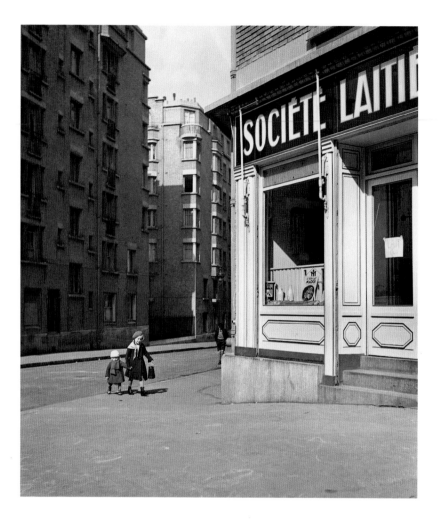

Sent for the Milk
Die Kinder mit der Milch
Les petits enfants au lait
Gentilly, 1932

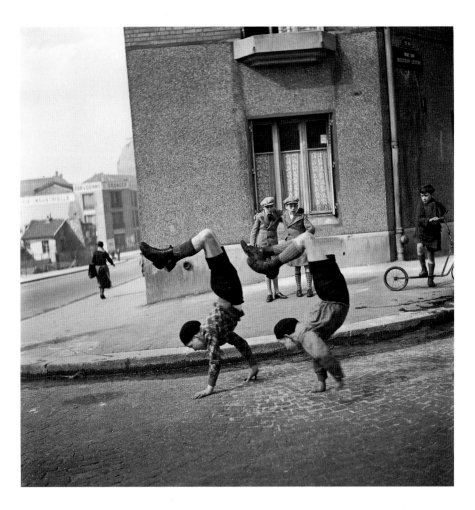

The Two Brothers
Die Brüder
Les frères
Paris, 1934

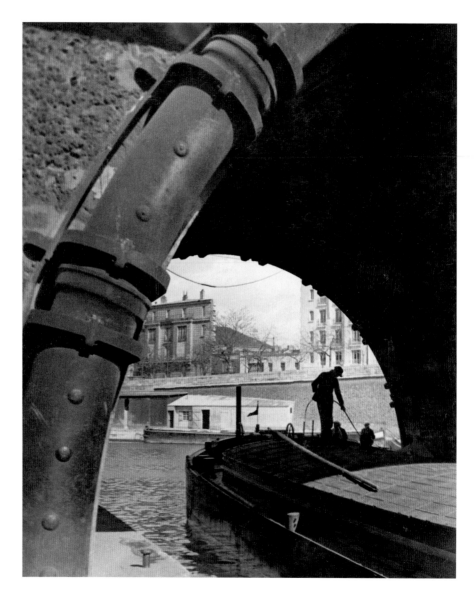

Barge and Bridge
Lastkahn am Seinekai
Péniche quai de Seine
Paris 13ᵉ, 1933

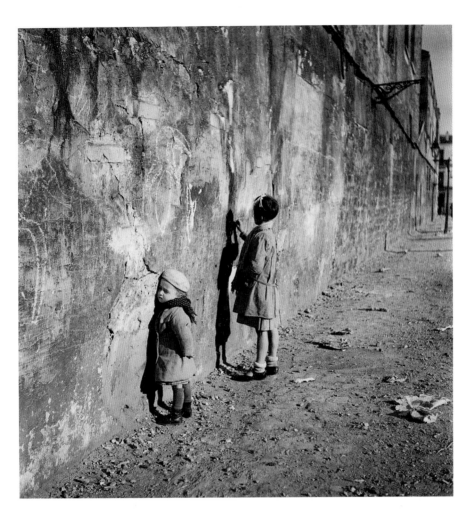

First Mistress
Die erste Lehrerin
La première maîtresse
Ménilmontant, Paris 20ᵉ, 1935

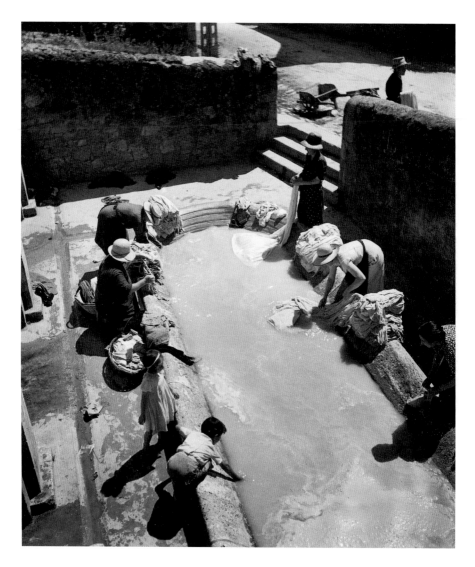

Municipal Washing-Place
Öffentlicher Waschplatz
Lavoir municipal
Dordogne, 1937

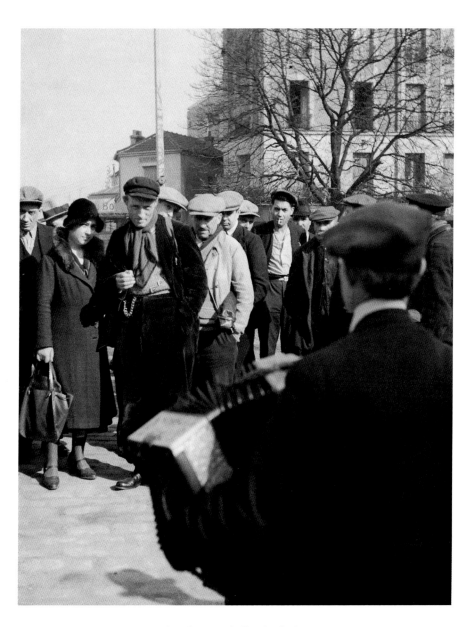

Accordionist at the Kremlin–Bicêtre
Akkordeonspieler am Kremlin–Bicêtre
Accordéoniste du Kremlin–Bicêtre
1932

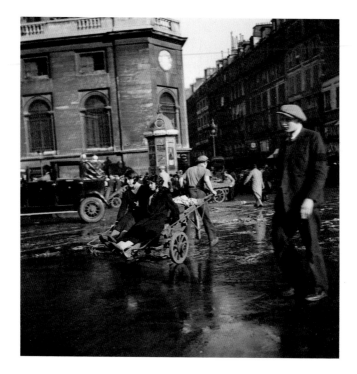

Girls on the Market Trolley
Die Mädchen auf dem Handwagen
Les filles au diable
Les Halles, Paris 2e, 1933

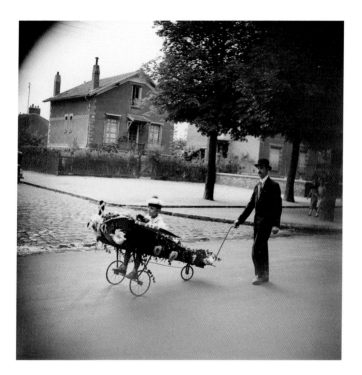

Papa's Aeroplane
Papas Flugzeug
L'aéroplane de Papa
Choisy-le-Roi, 1934

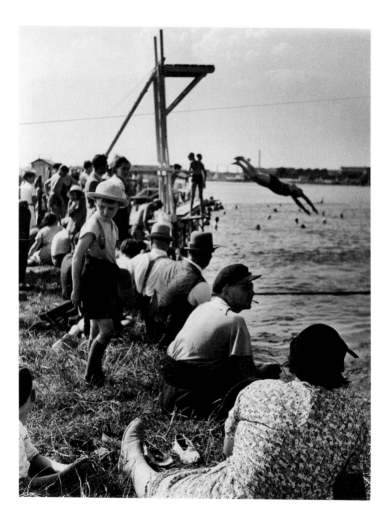

Joinville-le-Pont, 1934

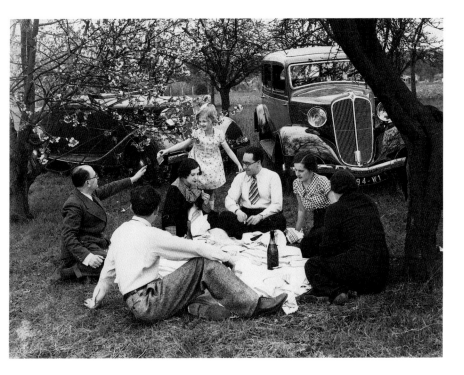

Déjeuner sur l'herbe (advertisement for Renault)
Frühstück im Freien (Renault-Werbung)
Déjeuner sur l'herbe (Publicité Renault)
1936

The War
Der Krieg
La guerre

1939–1944

Rickshaw-Taxi
Fahrrad-Taxi
Vélo-taxi
Avenue de l'Opéra, Paris 2ᵉ, 1942

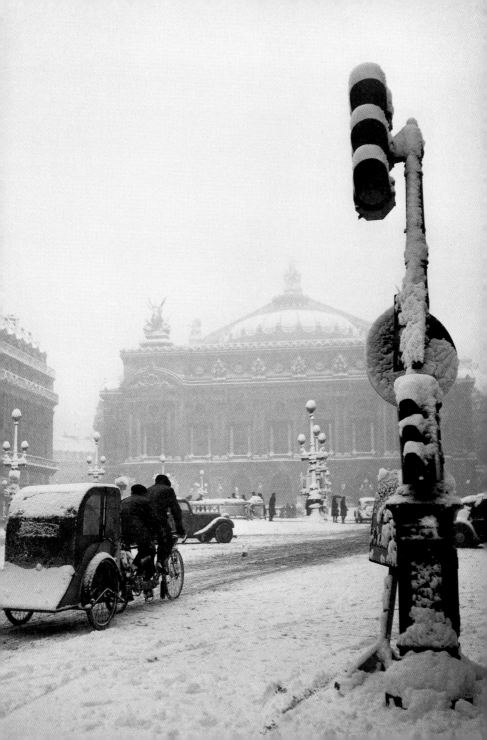

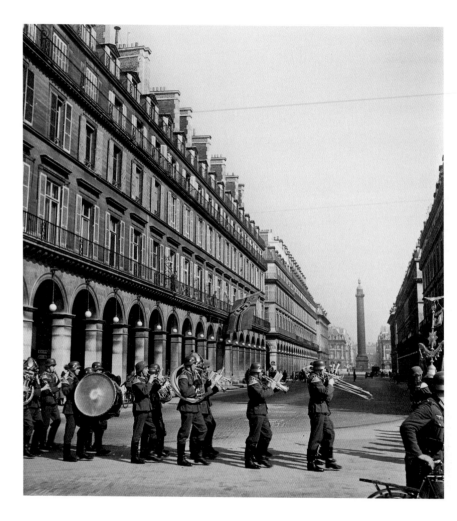

Parading German Soldiers
Aufmarsch deutscher Soldaten
Défilé de soldats allemands
Rue de Rivoli, Paris 1ᵉʳ, 1943

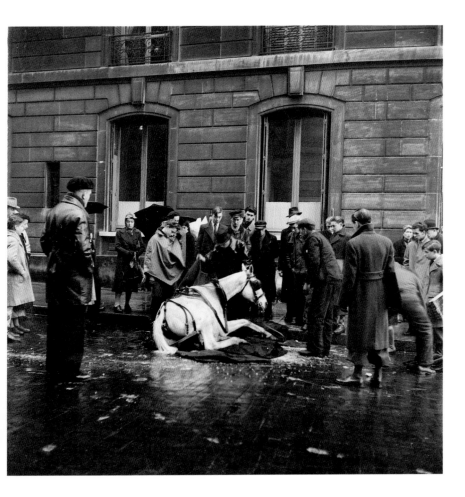

Fallen Horse
Das gestürzte Pferd
Le cheval tombé
Paris 2ᵉ, 1942

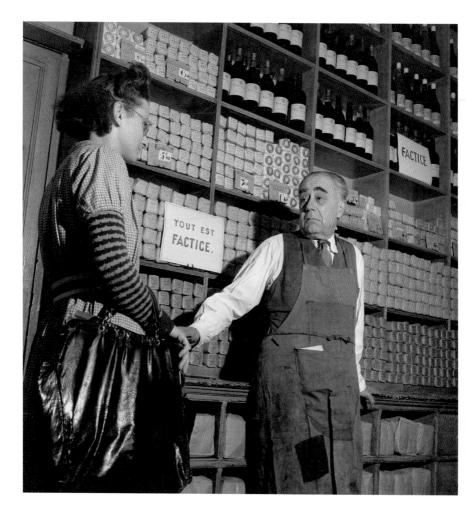

Food Store ('Nothing is Genuine')
Lebensmittelgeschäft
Magasin d'alimentation
Paris, 1944

Queuing at the Food Store
Warteschlange vor einem Lebensmittelgeschäft
File d'attente devant un magasin d'alimentation
Paris, 1945

Sunday Gardener
Sonntagsgärtner
Jardinier du dimanche
Ivry-sur-Seine, 1943

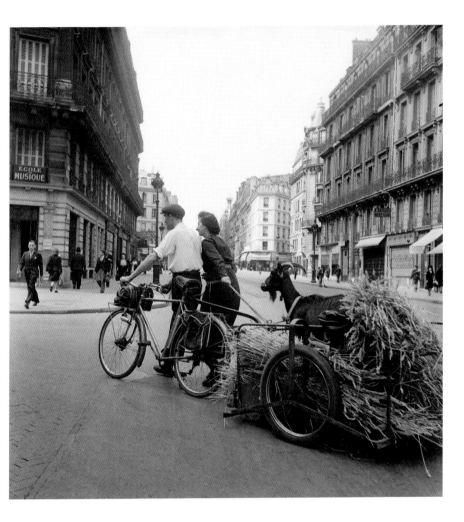

D. I. Y. Farming
Artgerechte Haltung
Élevage artisanal
Boulevard Raspail, Paris 6^e, 1944

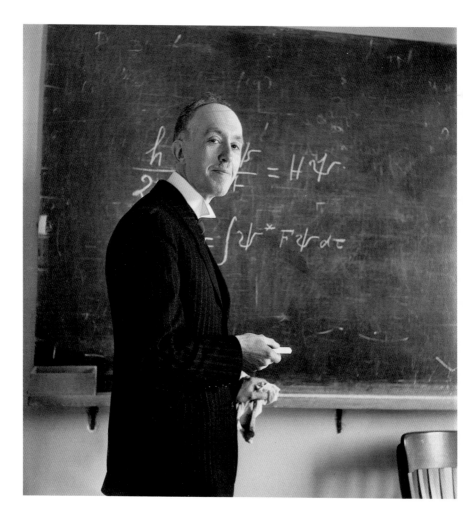

Louis de Broglie's Blackboard, Institut Henri Poincaré
Louis de Broglie bei der Fehlersuche im Institut Henri Poincaré
Louis de Broglie cherchant l'erreur à l'institut Henri Poincaré
Paris, 1942

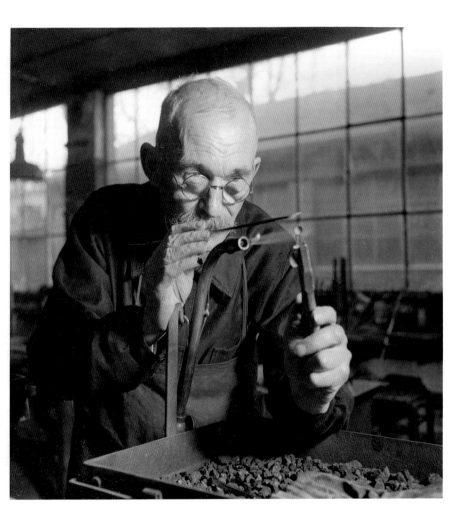

Monsieur Mouchonnet, Jewel-Setter, Best Worker in France
Monsieur Mouchonnet, Edelsteinfasser und bester Arbeiter Frankreichs
Monsieur Mouchonnet, sertisseur et meilleur ouvrier de France
Rue du Mail, Paris 2ᵉ, 1941

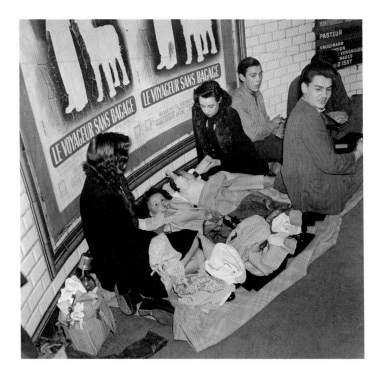

Travellers without Luggage
Reisende ohne Gepäck
Voyageurs sans bagage
Métro, Paris, 1942

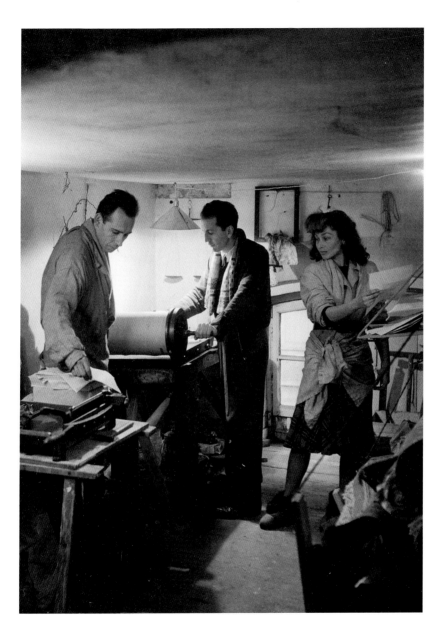

Clandestine Press
Untergrundpresse
Presse clandestine
Quartier Opéra, Paris, 1944

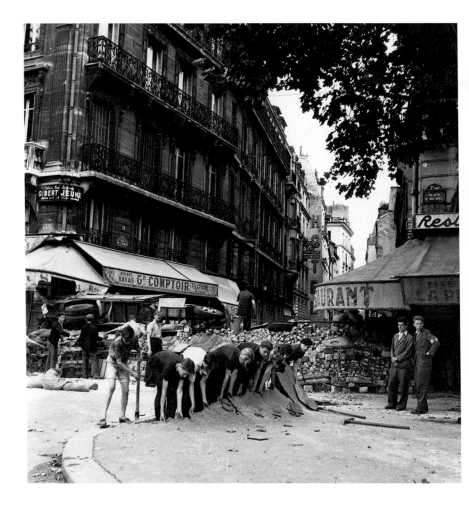

Rolling Back the Asphalt
Aufgerollter Asphalt
L'asphalte déroulé
Place Saint-Michel, Paris 5ᵉ, 1944

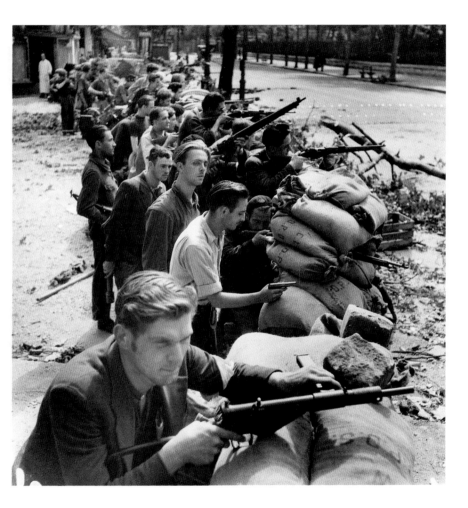

Barricade
Barrikade
Barricade
Place du Petit Pont, Paris 5^e, 1944

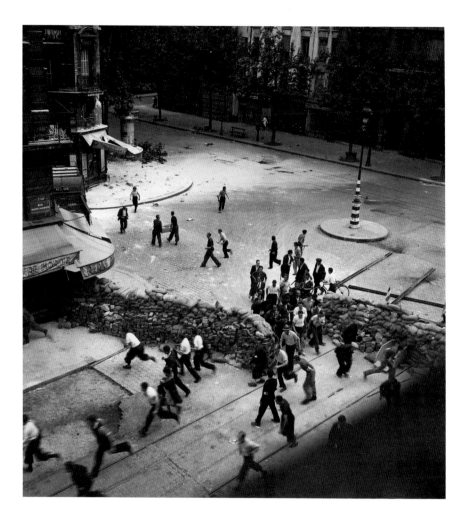

Barricades in the Quartier Latin
Barrikaden im Quartier Latin
Barricades au Quartier Latin
Paris 5e, 1944

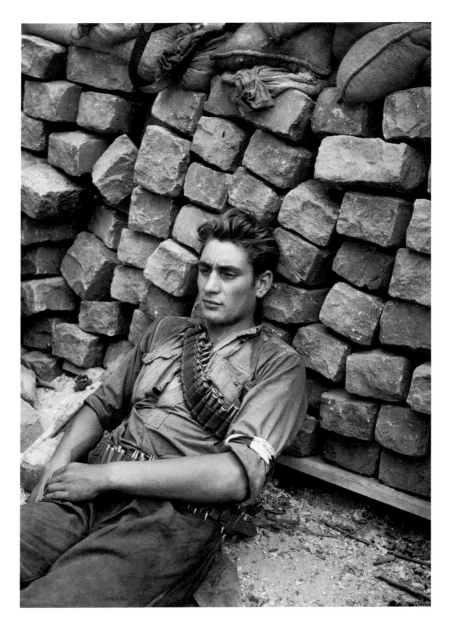

Resistant at Rest
Die Ruhepause des Résistance-Kämpfers
Le repos du F. F. I
Paris, 1944

43

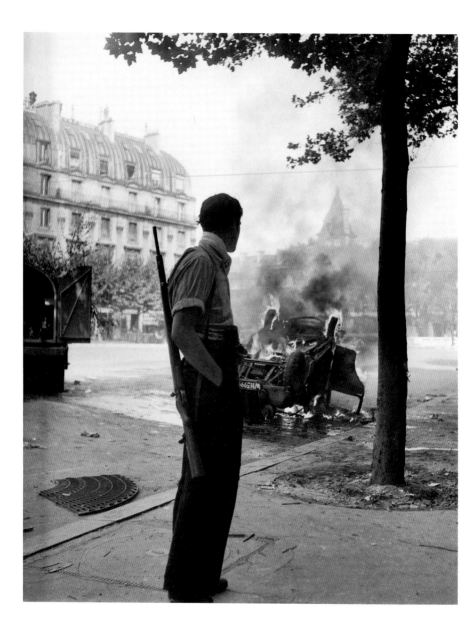

Place Saint-Michel
Paris 5e, 1944

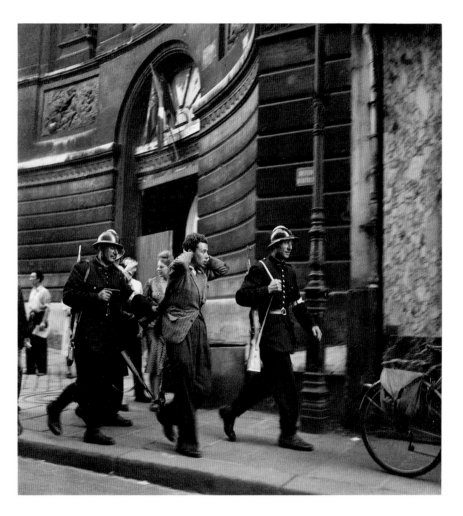

Arrest of a Sniper
Festnahme eines Freischärlers
Arrestation d'un franc-tireur
Quartier Latin, Paris 5ᵉ, 1944

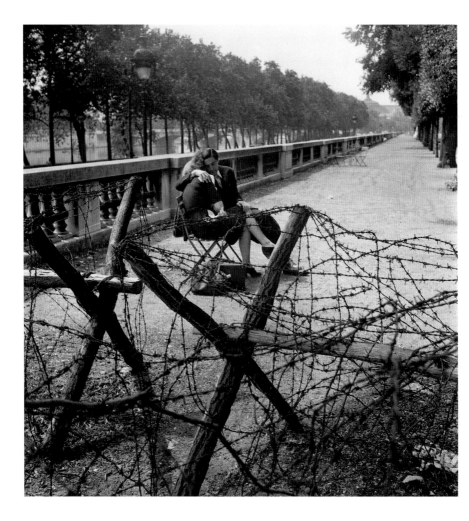

Love and Barbed Wire
Liebe und Stacheldraht
Amour et barbelés
Tuileries, Paris 1er, 1944

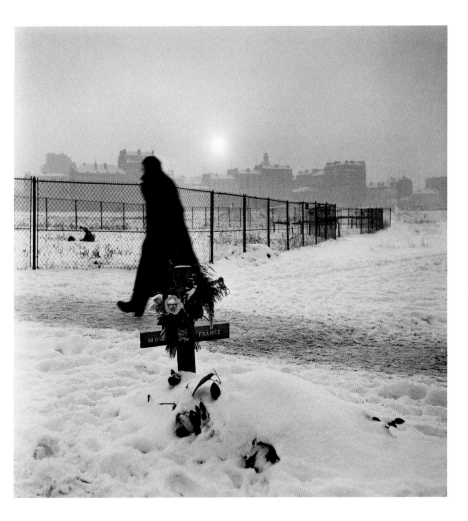

Paris, 1944

A Thirst for Images
Hunger nach Bildern
La soif d'images

1945–1960

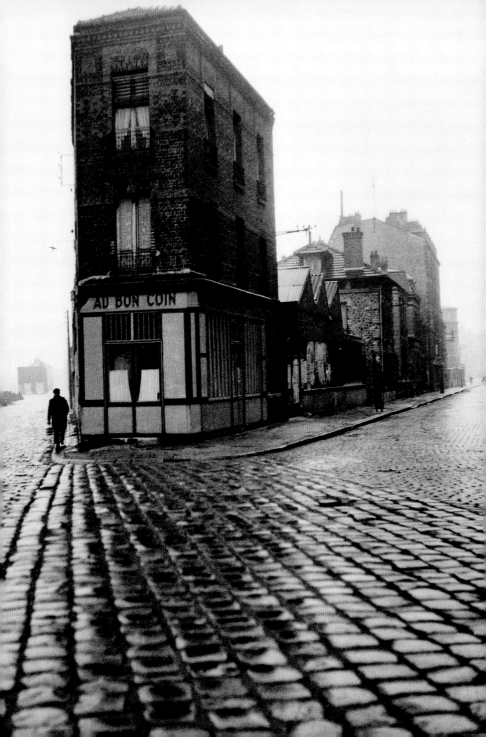

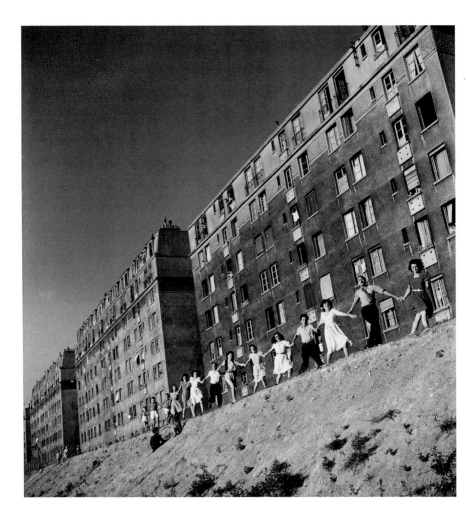

Josette's Twentieth Birthday
Josettes zwanzigster Geburtstag
Les vingt ans de Josette
Gentilly, 1947

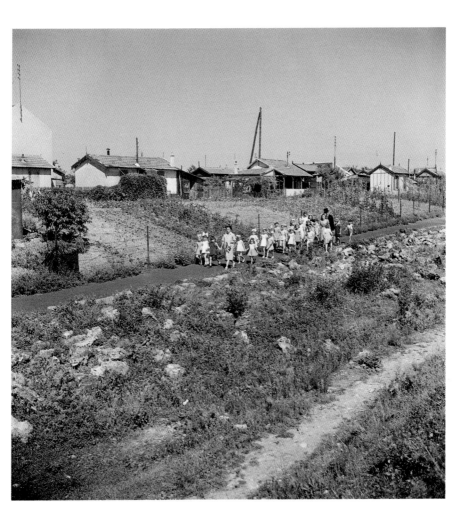

Bagnolet, 1945

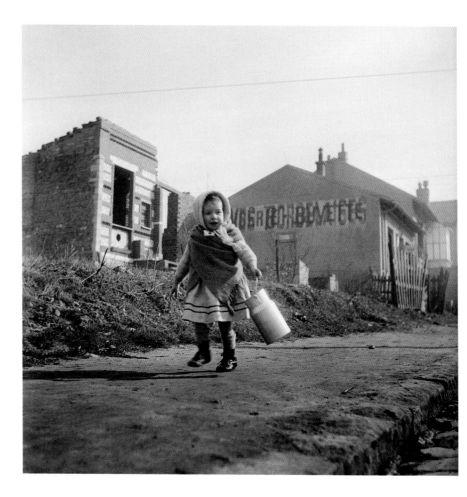

Churn
Die Milchkanne
Le bidon de lait
1946

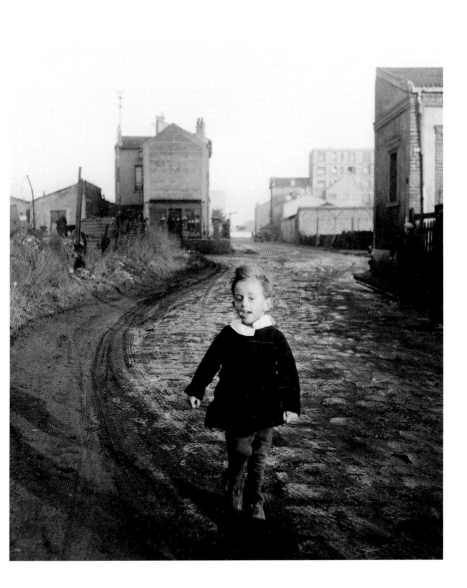

Butterfly-Child
Der kleine Schmetterling
L'enfant papillon
Aubervilliers, 1945

Rue des Ursins
Paris 4ᵉ, 1945

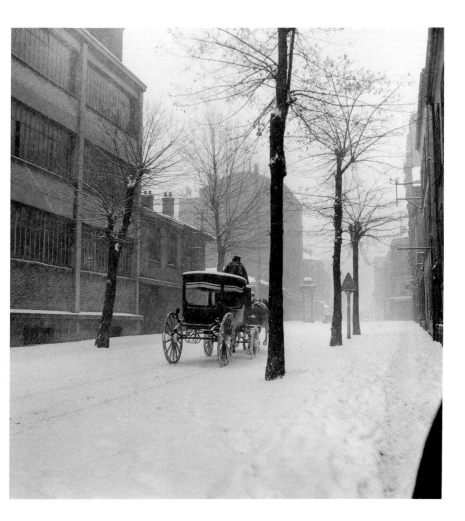

Avenue Verdier, Montrouge
1945

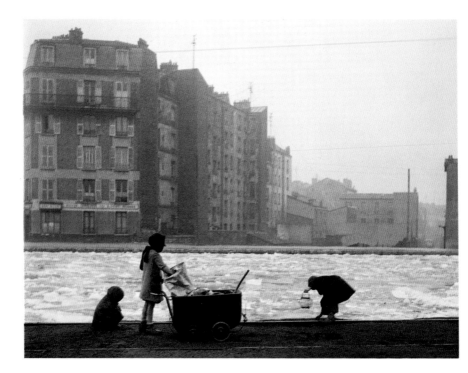

Coal Gleaning
Die Kohlensammler
Les glaneurs de charbon
Saint-Denis, 1945

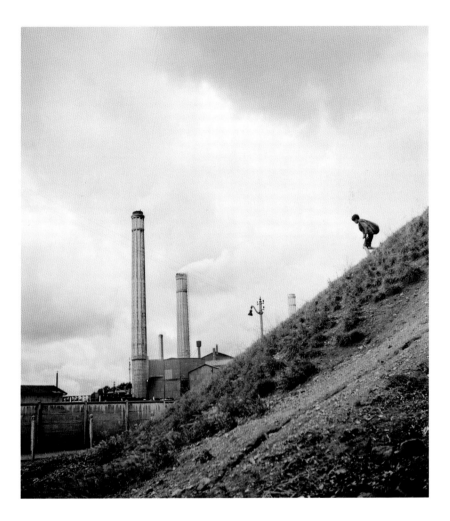

Down to the Factory
Der Abstieg zur Fabrik
La descente à l'usine
Saint-Denis, 1946

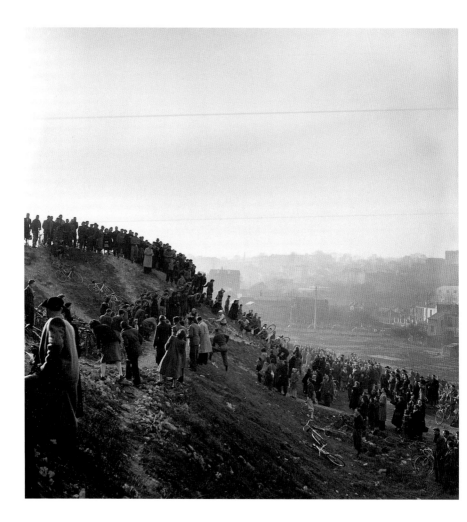

Cyclo-cross, Gentilly
Querfeldein-Radrennen bei Gentilly
Cyclo-cross à Gentilly
1947

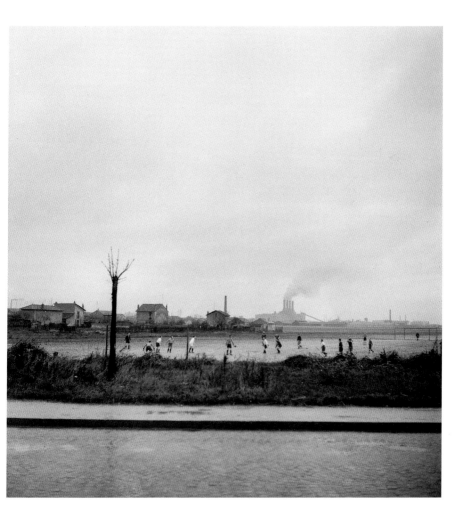

Suburban Sunday, Football Match
Sonntag in der Vorstadt, Fußballspiel
Dimanche en banlieue, match de football
Choisy-le-Roi, 1945

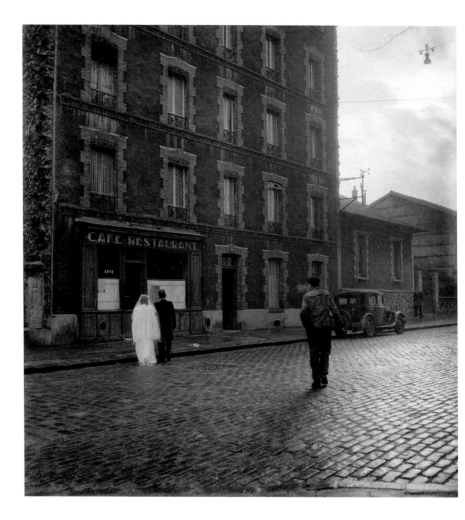

Quiet Wedding
Im engsten Kreise
La stricte intimité
Montrouge, 1945

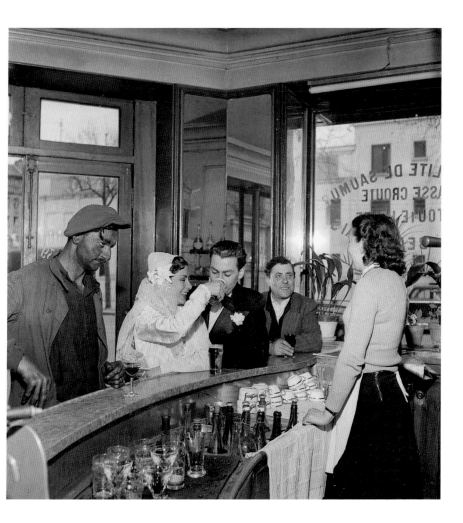

Black and White Café
Café schwarz und weiß
Café noir et blanc
Joinville-le-Pont, 1948

Bride at Gégène's
Die Braut bei Gégène
La mariée chez Gégène
Quai de Polangis, Joinville-le-Pont, 1946

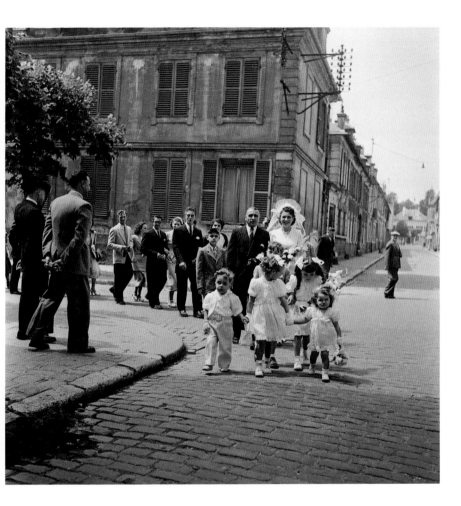

Denise's Wedding
Denises Hochzeit
Le mariage de Denise
Choisy-le-Roi, 1950

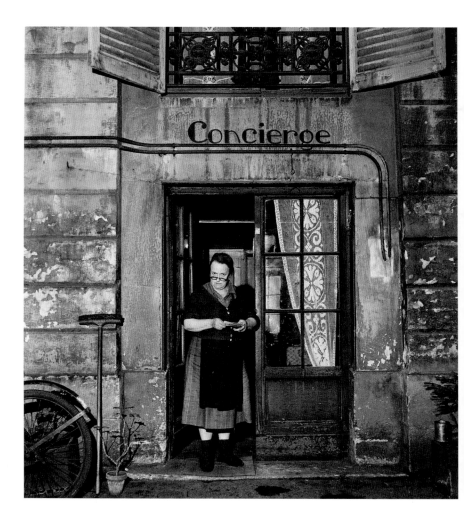

The Concierge's Spectacles
Die Concierge mit Brille
La concierge aux lunettes
1945

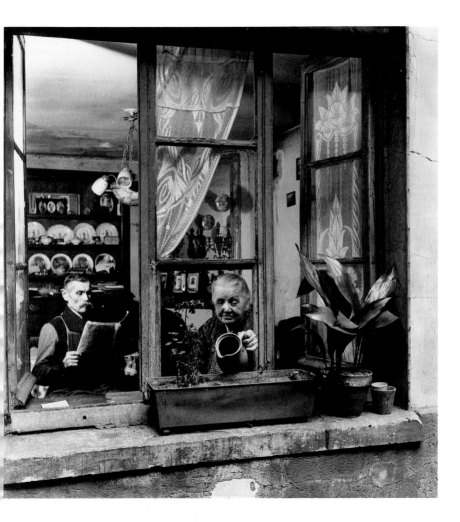

Concierges
Das Conciergenpaar
Concierges
Rue du Dragon, Paris 6ᵉ, 1946

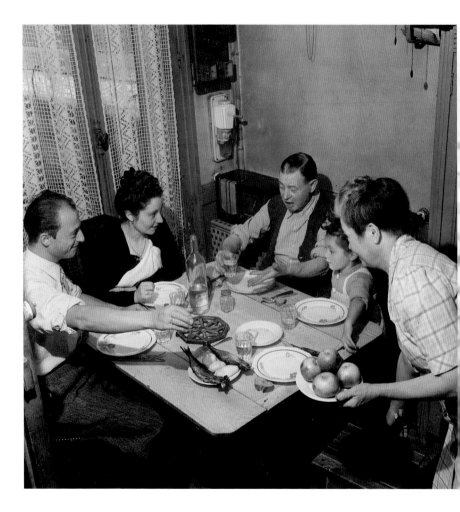

Lunch, Montrouge
Mittagsmahl in Montrouge
Déjeuner à Montrouge

1945

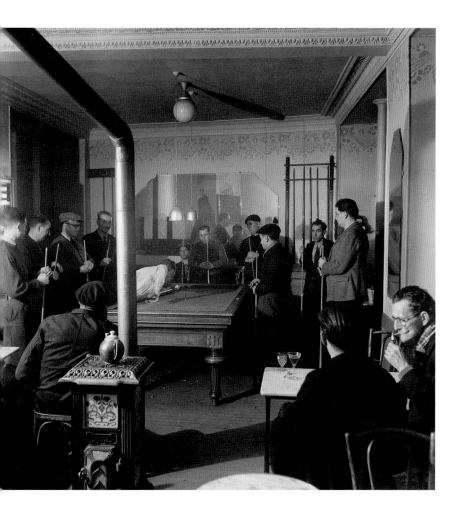

Stakes on the Pool
Billard im »Poule au Gibier«
« *La poule au gibier* »
Montrouge, 1945

Simone de Beauvoir at the "Deux Magots"
Simone de Beauvoir im »Deux Magots«
Simone de Beauvoir aux « Deux Magots »
Paris 6ᵉ, 1944

Orson Welles "Aux Chasseurs"
Paris 10ᵉ, 1949

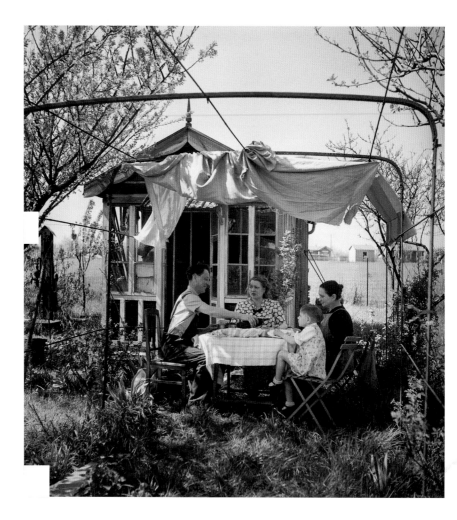

A Sunday in the Country
Ein Sonntag auf dem Lande
Un dimanche à la campagne
1949

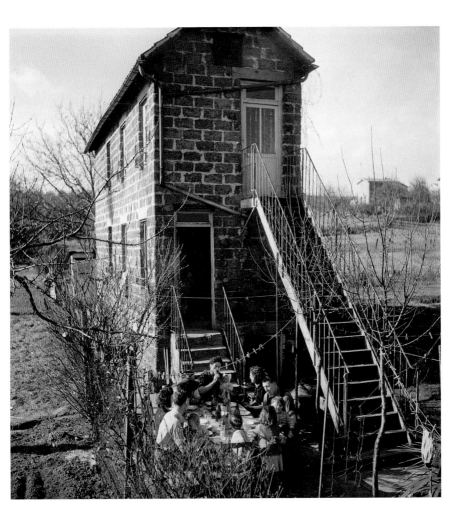

Lunch at Bagneux
Mittagsmahl in Bagneux
Le déjeuner de Bagneux
1946

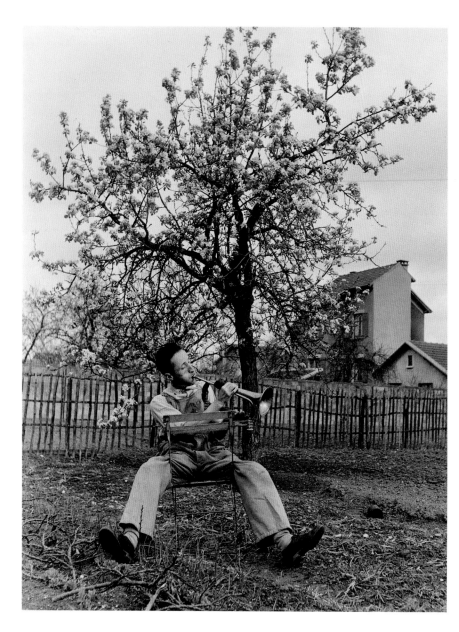

Sunday Morning Bugle
Hornist am Sonntagmorgen
Le clairon du dimanche matin
Antony, 1947

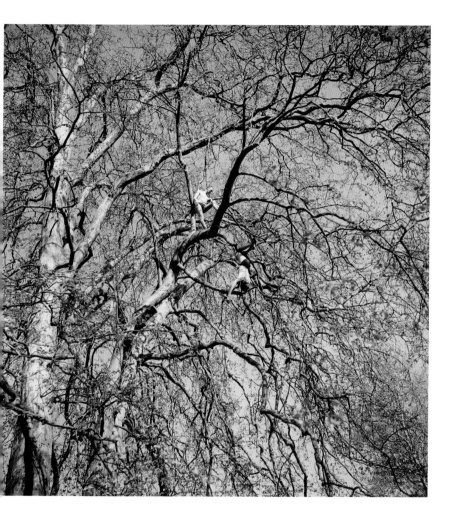

Nudists in the Trees
Naturanbeter in den Bäumen
Naturistes dans les arbres
Meulan, 1946

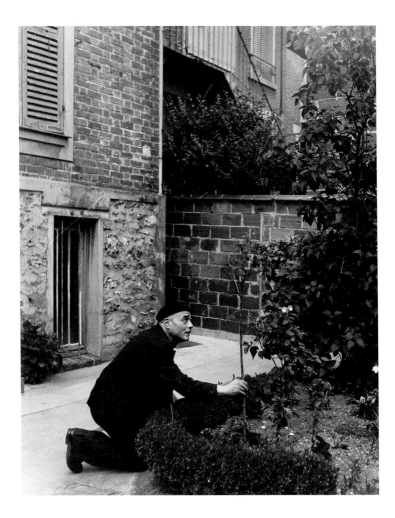

Monsieur Barabé Plants his Rose Bush
Monsieur Barabé pflanzt seinen Rosenstock
Monsieur Barabé plante son rosier
Choisy-le-Roi, 1946

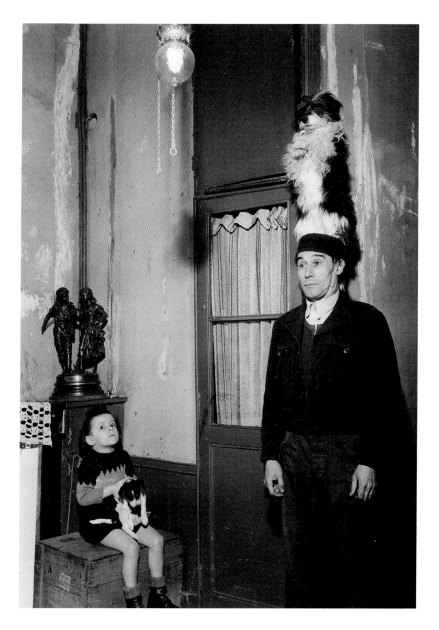

Donio, Dog-Trainer
Donio, der Hundedresseur
Donio, dresseur de chiens
1946

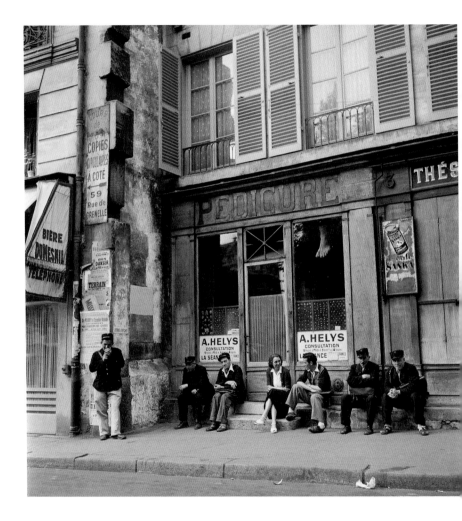

Postmen and Chiropodist
Briefträger und Pediküre
Facteurs et pédicure
Rue de Grenelle, Paris 7e, 1949

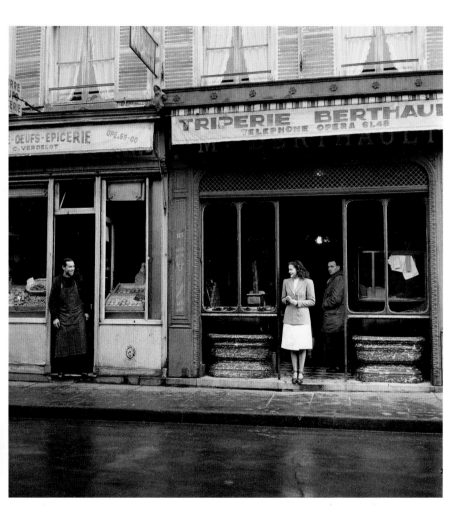

Place du Marché-Saint-Honoré
Paris 1er, 1945

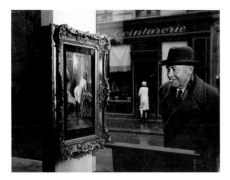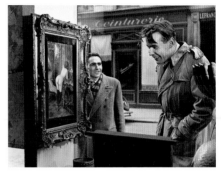

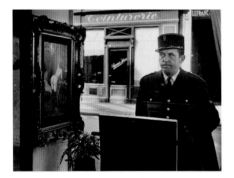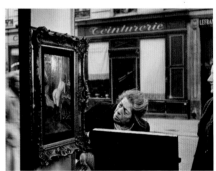

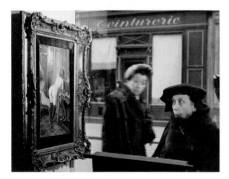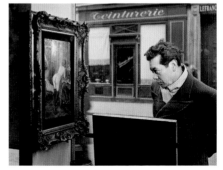

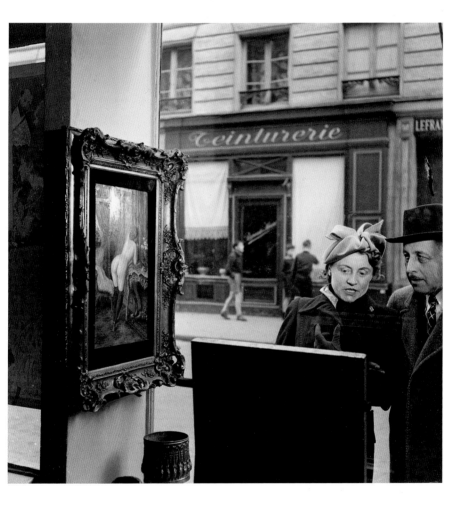

The Sidelong Glance (Romi's Shop)
Der Seitenblick (Romis Laden)
Le regard oblique (boutique de Romi)
Rue de Seine, Paris 6ᵉ, 1948

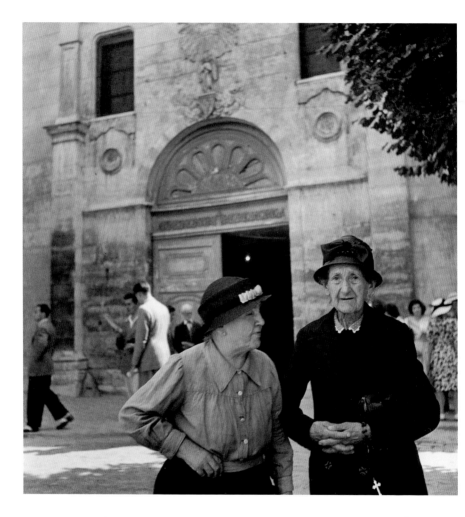

Right-Thinking Ladies
Die aufrichtigen Damen
Les bien-pensantes
Sceaux, 1945

Leaving Mass, Sceaux
Nach der Messe in Sceaux
Sortie de messe à Sceaux
1945

Knocking Off, Renault Factories
Arbeitsende in den Renault-Werken
Sortie des usines Renault
Boulogne-Billancourt, 1945

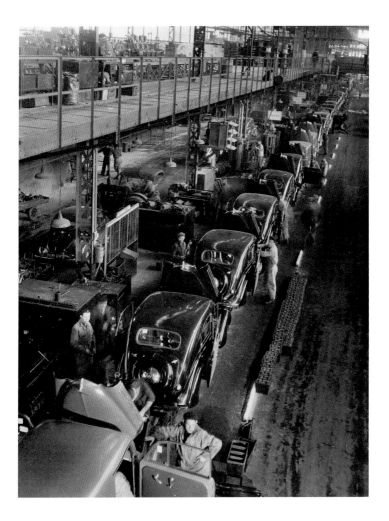

Renault Factories
Renault-Werke
Usines Renault
Boulogne-Billancourt, 1945

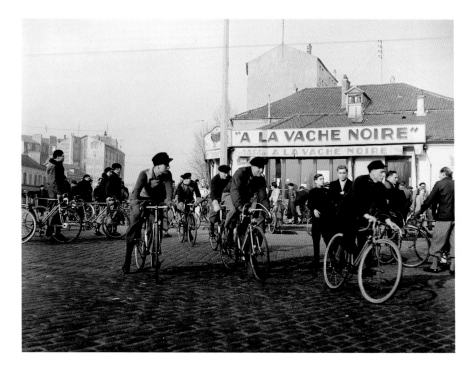

Cyclists, "À la Vache Noire", between Gentilly and Montrouge
Radfahrer vor dem »Vache Noire« zwischen Gentilly und Montrouge
Cyclistes «À la Vache Noire», entre Gentilly et Montrouge
1946

Arcueil, Sunday Morning
Sonntagmorgen in Arcueil
Arcueil, dimanche matin
1945

Speedsters
Boliden
Bolides
1946

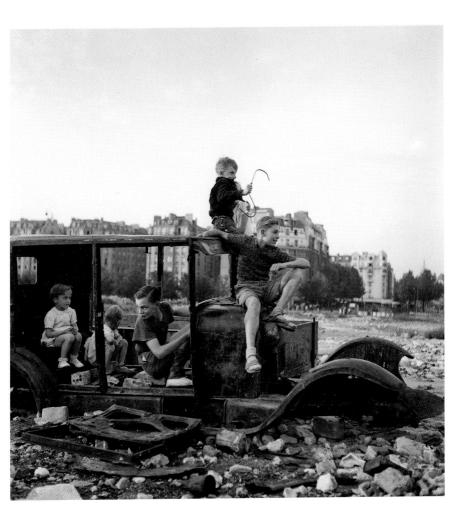

The Car That Melted
Das sich auflösende Auto
La voiture fondue
1944

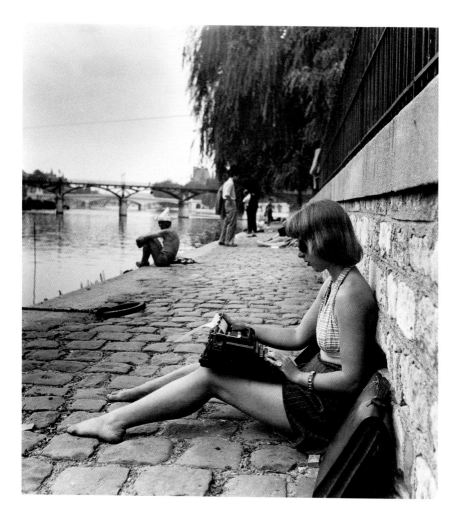

Typist
Schreibkraft
Dactylo
Square du Vert-Galant, Paris 1ᵉʳ, 1947

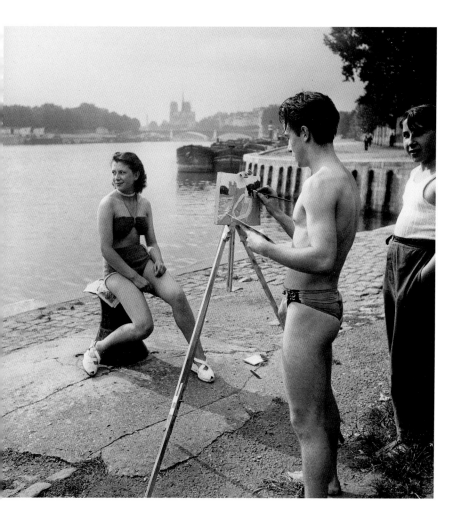

The Painter and His Model
Der Maler und sein Modell
Le peintre et son modèle
Quai Henri IV, Paris 4ᵉ, 1949

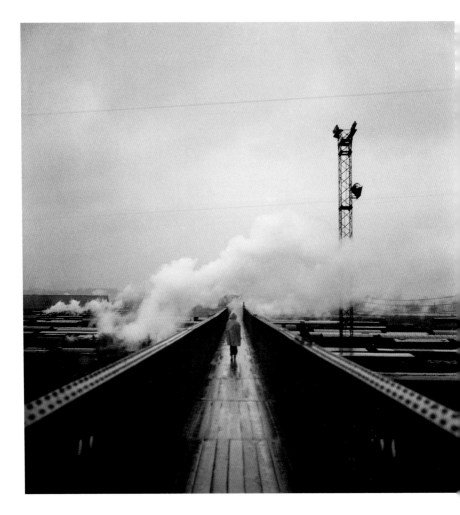

Walkway over the Steam, Villeneuve-Saint-Georges
Brücke über Dampfschwaden bei Villeneuve-Saint-Georges
La passerelle à vapeur de Villeneuve-Saint-Georges
1945

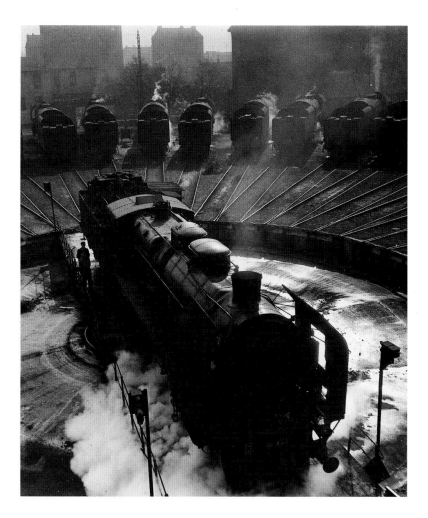

The Turntable at Le Bourget
Die Drehscheibe in Le Bourget
La pleine lune du Bourget
1946

Paris:
The Luck of the Stroll

Robert Giraud played a decisive role in developing Doisneau's vision, opening up for him the life of the Parisian night, along with those of the marginalised and of outsider art. These nocturnal expeditions were a vital antidote to a photographer who spent his days working for *Vogue* (1949), photographing fashion and prosperity. This was a world at poles from the one that he loved – to which his nocturnal perambulations returned him. They took him as far as Montparnasse and Saint-Germain-des-Près, where he built up a dossier of work on the basement jazz dives and their habitués. He also focused on the famous cafés and the people who frequented them: the singer Juliette Gréco, Sartre, Simone de Beauvoir, Brassens the chansonnier, Cocteau, and the artist Dubuffet. In 1950, the magazine *Life* commissioned a set of images of the lovers of Paris from the agency Rapho. The result was the famous series of 'Kisses', including the the *Baiser de l'Hôtel de Ville*, which has become Doisneau's signature image, the *Angelus* to his Millet. The 'Kisses' were for the most part staged, but display a wonderful complicity with the participants in this typically Parisian

Glücksmomente
eines Pariser Schaulustigen

Robert Giraud spielte eine entscheidende Rolle bei der Entwicklung von Doisneaus Bildwelt, war er es doch, der dem Fotografen den Zugang zum Pariser Nachtleben, zu den Existenzen am Rande der Gesellschaft und zur Art brut vermittelte. Vor allem verschaffte er damit einem Fotografen nächtliche Ablenkung, der tagsüber seine Arbeit für *Vogue* (1949) verrichten musste, sich mit Mode und der Welt des Großbürgertums auseinander setzte. Doisneau lernte eine Welt kennen, die seinen eigentlichen Interessen und Vorlieben völlig entgegengesetzt war, die er aber nicht ohne Genuss auf seinen nächtlichen Wanderungen zum Montparnasse und nach Saint-Germain-des-Prés wiederfand. Dort fotografierte er in den berühmten Kellerlokalen und Cafés, die von ebenso berühmten Persönlichkeiten aufgesucht wurden: Juliette Gréco, Jean-Paul Sartre, Simone de Beauvoir, Albert Camus, Georges Brassens, Jean Cocteau, Jean Dubuffet…

Les petits bonheurs
d'un badaud parisien

Robert Giraud jouera un rôle décisif dans le développement de la vision de Robert Doisneau en lui ouvrant le monde de la nuit, des marginaux et celui de l'art brut. Il offre surtout un dérivatif nocturne précieux à un photographe qui, le jour, doit assurer un travail pour *Vogue* (1949) sur la mode et le monde de la haute bourgeoisie. Un monde aux antipodes de celui qu'il affectionne et qu'il retrouve avec délectation dans ses pérégrinations nocturnes qui l'entraînent également à Montparnasse et Saint-Germain-des-Prés où il accumule les documents sur les caves, leur faune particulière mais aussi sur les cafés célèbres et les personnages qui les fréquentent : Gréco, Sartre, Simone de Beauvoir, Camus, Brassens, Cocteau, Dubuffet…

En 1950, le journal *Life* transmet à l'agence Rapho une commande d'images illustrant les amoureux de Paris. C'est la fameuse série des «Baisers» dont fait partie celui de l'Hôtel de Ville

theatre. The series was a success in both the United States and France. Two journals *Ce Soir* and *Point de Vue* (thanks to Albert Plécy) published the series, which used authentic backgrounds and perfectly reproduced the manners of true lovers. The success that Doisneau enjoyed in the United States had a part in ensuring that he was represented alongside Brassaï, Willy Ronis and Izis in 1951 in the Museum of Modern Art, New York. The 1950s and 1960s were Doisneau's most prolific decades; he was everywhere. In addition to advertising images and his fashion work for *Vogue* and a host of other titles, he continued harvesting little instants of personal wonder to store away in his archives. His most famous pictures, such as *Music-Loving Butchers* and *Mademoiselle Anita*, were the product of his nocturnal treks through Paris with Robert Giraud. In 1955, Giraud dedicated his *Le Vin des rues* to Doisneau; the preface was by Prévert.

Doisneau left *Vogue* in 1953. With his diversity and curiosity, he was perfectly equipped to profit from the extraordinary wave of photographic publishing that was then breaking.

Im Jahr 1950 erhielt die Agentur Rapho von der Zeitschrift *Life* den Auftrag, Fotoillustrationen über die Liebenden von Paris zu liefern. Daraus entstand die berühmte Serie der »Küsse«, zu denen auch *Der Kuss vor dem Rathaus* gehört, der heute in Bezug auf Doisneau das bedeutet, was das *Angelusläuten* für Jean-François Millet ist. Es sind überwiegend inszenierte Bilder, doch sie zeugen von einer selten gesehenen Komplizenschaft mit den Darstellern dieses hübschen und für Paris so typischen Spiels. Die Serie konnte in den Vereinigten Staaten einen ungeheuren Erfolg verzeichnen, aber auch in Frankreich. Dank Albert Plécy, Chefredakteur von *Point de Vue,* wurde sie in dieser Zeitschrift wie auch in *Ce Soir* veröffentlicht. Vor authentischen Hintergründen gibt jedes Foto die gestische Sprache wahrer Verliebter perfekt wieder.

Doisneaus Erfolg in den USA trug auch dazu bei, dass er 1951 im Museum of Modern Art in New York neben Brassaï, Willy Ronis und Izis ausstellen konnte. Die 50er und 60er Jahre sollten die künstlerisch erfolgreichsten und produktivsten für Doisneau werden. Neben Auftragsarbeiten, Werbeauf-

qui est aujourd'hui à Doisneau ce que l'*Angélus* est à Millet. Des images pour la plupart mises en scène mais qui témoignent d'une rare complicité avec les acteurs de ce petit jeu typiquement parisien qui connaîtra un succès aux États-Unis mais également en France. *Ce Soir* et surtout *Point de Vue*, grâce à Albert Plécy, publieront la série qui reproduit parfaitement la gestuelle de vrais amoureux sur fond de décors authentiques.

Le succès de Doisneau aux États-Unis contribuera peut-être à sa présence en 1951 au musée d'Art Moderne de New York aux côtés de Brassaï, Ronis et Izis. Ces années 1950 et 1960 vont être les plus prolifiques pour Doisneau dont l'activité est frénétique. Outre ses travaux de commande, publicitaires ou d'illustration pour *Vogue* et pour une multitude d'autres titres, il ne cesse à ces occasions de glaner tous ces petits instants d'émerveillement personnel qu'il accumule dans ses archives. Ses clichés les plus célèbres comme *Les bouchers mélomanes* ou *Mademoiselle Anita*, entre autres, sont les fruits de ses balades parisiennes et nocturnes avec son copain Robert Giraud qui publiera quant à lui,

Les Parisiens tels qu'ils sont, with a text by Giraud (1954) was followed by *Instantanés de Paris* (1956), with a preface by Blaise Cendrars. He also had a share in many, many anthologies. By now his reputation was made: the association Gens d'Images, created by Albert Plécy and Raymond Grosset, awarded him the prix Niepce in two successive years, 1956 and 1957. He belonged to the group *XV*, which had succeeded Emmmanuel Sougez's *Le Rectangle* in 1936, and took part in the group's exhibitions alongside Lucien Lorelle, René-Jacques, Garban, and Willy Ronis until its demise in 1957. He was also represented in the 1952 exhibition, *The Family of Man*, curated by Edward Steichen. Hugely famous, the exhibition toured the world.

In the 1960s, photography suffered something of an eclipse. Publications and exhibitions were few. Photography became decorative and increasingly commercial in intent, and *auteur* photography suffered. Television was making serious inroads on the traditional press, which now sought more neutral images, turning away from humanist photography. A new wave of

nahmen oder Fotoillustrationen für *Vogue* und eine Vielzahl anderer Zeitschriften sammelte er für sein Archiv weiterhin unaufhörlich all jene kleinen Augenblicke des persönlichen Erstaunens. Seine berühmtesten Aufnahmen, zu denen *Die Musik liebenden Metzger* (1953) und *Mademoiselle Anita* (1951) gehören, sind Teil der Ausbeute der nächtlichen Streifzüge durch Paris, die er meist mit Robert Giraud unternahm. Dieser veröffentlichte 1955 sein Buch *Le vin des rues* und widmete es seinem Freund; das Vorwort stammte von Jean Prévert.

1953 verließ Doisneau die Vogue und profitierte nun dank seiner vielseitigen Interessen und seiner Neugier von der enormen Dynamik, die sich in den fotografischen Projekten jener Zeit entfaltete. So veröffentlichte er *Les Parisiens tels qu'ils sont* (1954) mit einem Text von Robert Giraud, *Instantanés de Paris* (1956) mit einem Vorwort von Blaise Cendrars und beteiligte sich an zahlreichen Gemeinschaftsarbeiten. Damit war sein Ruf in der Öffentlichkeit begründet: Die Vereinigung der »Gens d'Images«, die Albert Plécy und Raymond Grosset in den 30er Jahren ins Leben gerufen hatten, er-

en 1955, son ou-vrage *Le vin des rues*, préfacé par Prévert et dédicacé à son ami photographe.

Doisneau, qui a quitté *Vogue* en 1953, bénéficie grâce à sa diversité et à sa curiosité, de l'énorme dynamisme de l'édition photographique de l'époque. Il publie ainsi *Les Parisiens tels qu'ils sont* avec un texte de Robert Giraud (1954), *Instantanés de Paris*, préfacé par Blaise Cendrars (1956) et participe à de nombreux ouvrages collectifs. Sa renommée est faite : l'association des Gens d'Images, créée par Albert Plécy et Raymond Grosset, lui décerne le prix Niepce en 1956 ainsi que l'année suivante. Membre du groupe des XV qui succède au groupe Le Rectangle créé par Emmanuel Sougez en 1936, Doisneau participe aux côtés de Lucien Lorelle, René-Jacques, Garban, Willy Ronis, aux expositions de ce groupe jusqu'à sa disparition en 1957. Il est également présent dans la célèbre exposition «La famille de l'homme» organisée par Edward Steichen en 1952, exposition qui fera le tour du monde.

Dans les années soixante, la photographie va cependant connaître un déclin évident. Publica-

specialised photographers seemed for a time to snuff out the appeal of Doisneau's generation. Freed of many professional duties, Doisneau simply returned to the streets: 'I've begun to wander about the streets again, to see at last the people and the scenery. It's only a reprieve, but optically I'm guzzling it in … I am looking for some kind of good fortune'.[11] But financial and family problems and his wife's illness forced him to take on jobs in which he had little interest, and which seriously delayed the realisation of his own projects. For him and many others, this was a succession of dark years.

Renewed hope came with the following decade. In 1970, the Rencontres Internationales de la Photographie d'Arles came into being at the behest of Lucien Clergue, Michel Tournier and Jean-Maurice Rouquette. The Rencontres became an annual event, and marked the starting point of a new era for French and international photography. Its recognition of the role of *auteur* photography became the catalyst for a series of initiatives, such as the opening of Jean Dieuzaide's Galerie municipale du Château d'Eau in Toulouse, of

kannte ihm 1956 wie auch im folgenden Jahr den Niepce-Preis zu. Als Mitglied des »Groupe des XV«, Nachfolger der 1936 von Emmanuel Sougez gegründeten Fotografenvereinigung »Le Rectangle«, nahm Doisneau neben Lucien Lorelle, René-Jacques, André Garban und Willy Ronis an den Ausstellungen dieser Gruppe bis zu ihrer Auflösung im Jahr 1957 teil. Auch an der berühmten Ausstellung »The Family of Man«, die 1955 von Edward Steichen, dem Direktor der Fotografischen Abteilung im Museum of Modern Art in New York, ausgerichtet wurde und die um die ganze Welt reiste, war er beteiligt.

In den 60er Jahren erlebte die Fotografie jedoch einen merklichen Niedergang. Veröffentlichungen und Ausstellungen wurden immer seltener. Die Fotografie wurde kommerzialisiert, Fotos wurden mehr und mehr zu Dekorationsobjekten. Die Presse bekam durch die zunehmende Verbreitung des Fernsehens eine ernsthafte Konkurrenz und distanzierte sich von der humanistisch geprägten Fotografie zugunsten von neutraleren und zunehmend »aseptischen« Bildern. Das Auftreten einer Reihe junger, stärker spezialisierter Fotografen trug dazu

tions et expositions se raréfient. La photographie devient objet décoratif et se commercialise aux dépens de la photographie d'auteur. La presse elle-même, sérieusement concurrencée par l'apparition de la télévision, s'éloigne de la photographie humaniste au profit d'images plus neutres et plus aseptisées. L'arrivée d'une nouvelle vague de jeunes photographes, plus spécialisés, contribue à mettre momentanément sous l'éteignoir les photographes de la génération Doisneau. Dégagé de beaucoup d'obligations, Doisneau, quant à lui, retourne à la rue : « J'ai recommencé à traîner dans les rues et les décors, c'est un sursis mais je gloutonne optiquement … je suis à la recherche d'une sorte de bonheur.»[11] Soucis matériels, soucis familiaux avec la maladie de son épouse, assaillent cependant le photographe qui se voit obligé d'effectuer des travaux qui ne l'intéressent guère et obèrent sérieusement la réalisation de projets personnels. Pour lui, comme pour beaucoup d'autres, les années noires vont se succéder.

La décennie suivante va heureusement faire renaître l'espoir. En 1970, naissent les Rencontres

the galerie Agathe Gaillard in Paris, and of the Fondation Nationale de la Photographie.

In 1975, Claude Nori, photographer and founder of the publisher Contrejour, restored the glory of this most Parisian photographer by publishing Doisneau's first restrospective, *Trois secondes d'éternité* (1979). This was followed by a Photopoche volume published by the Centre National de la Photographie, the institution created in 1982 by Jack Lang and run by Robert Delpire. Doisneau was restored to his own times, and new generations discovered him, overcome by these images gathered at random, and made without pretension, merely for the pleasure of the eye.

From then on, exhibitions, distinctions (he received the Grand Prix National de la Photographie in 1983) followed uninterruptedly, turning the modest photographer into a media star of the first order. Cinema and television vied for their share of him. Books, postcards and posters sold by their thousands. His work *Les Doigts pleins d'encre*, with a text by his friend Cavanna, sold more than 300,000 copies. But success had no effect on Doisneau's

bei, die Fotografen der Generation Doisneaus zeitweise in Vergessenheit geraten zu lassen. Doisneau war nun vieler Verpflichtungen ledig und kehrte auf die Straße zurück:»Ich begann wieder durch die Straßen zu laufen, sozusagen als Ausgleichsbeschäftigung, aber mit den Augen habe ich alles verschlungen…«[11] Zugleich quälten den Fotografen materielle und familiäre Sorgen, denn seine Frau war erkrankt, und so sah er sich gezwungen, Arbeiten auszuführen, die ihn kaum interessierten.

Das folgende Jahrzehnt ließ die Hoffnung wieder aufkeimen. 1969 wurden die »Rencontres Internationales de la Photographie d'Arles« auf Initiative von Lucien Clergue, Michel Tournier und Jean-Maurice Rouquette ins Leben gerufen, ein seither jährlich stattfindendes Ereignis, das den Beginn eines neuen Aufbruchs für die internationale Fotografie bedeutete. Die erneute Anerkennung der Autorenfotografie sollte zum Katalysator für eine Reihe weiterer Initiativen werden, etwa die Eröffnung der Städtischen Galerie im Château d'Eau in Toulouse durch Jean Dieuzaide, die Eröffnung der Galerie Agathe Gaillard in Paris oder die Schaffung

Internationales de la Photographie d'Arles, sur une initiative de Lucien Clergue, Michel Tournier et Jean Maurice Rouquette. Un événement désormais annuel qui marque le début d'un nouveau départ pour la photographie nationale et internationale. Cette reconnaissance de la photographie d'auteur va devenir le catalyseur d'une série d'initiatives comme l'ouverture à Toulouse de la Galerie municipale du Château d'Eau par Jean Dieuzaide, celle de la galerie Agathe Gaillard à Paris, la création d'une Fondation Nationale de la Photographie. En 1975, Claude Nori, photographe fondateur des éditions Contrejour, va remettre à l'honneur le plus parisien des photographes en publiant en 1979 sa première rétrospective *Trois secondes d'éternité*. Publication suivie d'un volume de Photopoche réalisé sous les auspices du Centre National de la Photographie créé en 1982 par Jack Lang et dirigé par Robert Delpire. Robert Doisneau est à nouveau happé par l'actualité. De nouvelles générations redécouvrent ces images cueillies au gré du hasard, faites sans prétention, pour le seul plaisir de l'œil.

unassuming nature; he never departed from the modesty he has always shown as a 'reporter for private purposes'. History caught up with him, but he remained on his guard. 'Of course, I did what I did deliberately. It was intended, but I certainly had no thought of making a *corpus* with it, I simply wanted to leave a memory of the little word that I loved'.[12] But a degree of disenchantment ensued. His Paris and his Parisians were changing. 'Photographers have become suspect', he confided to Michel Guerrin in 1992. 'I'm not so welcome now. The magic has gone. It's the end of "wild" photography, of those who unearthed hidden treasures. I have less joy within me'. His own suburb, too, had changed. In 1984, commissioned, along with several other photographers by DATAR and a number of municipalities, including Saint-Denis and Gentilly (the scene of his earliest photos), he responded without enthusiasm to the prospect of making a new survey of his old haunts. 'Cement has replaced the plaster tiles and wooden hutments... There's nothing to catch the light'.[13] Hence the sadness, the 'impression of solitude' that transpires from this work.

einer Nationalstiftung der Fotografie. Claude Nori, Fotograf und Begründer der Edition Contrejour, veröffentlichte 1979 die erste Doisneau-Retrospektive in Buchform: *Trois secondes d'éternité*. Auf diese Publikation folgte eine Taschenbuchausgabe unter der Schirmherrschaft des Centre National de la Photographie, das 1982 von Kultusminister Jack Lang geschaffen worden war und von Robert Delpire geleitet wurde. Noch einmal hatte Doisneau die Aktualität eingeholt. Jüngere Generationen entdeckten seine Bilder, die sich dem Gesetz des Zufalls verdankten und ohne jede Prätention entstanden waren – einzig, um das Auge zu erfreuen.

Von da an gab es in schneller Folge Publikationen, Ausstellungen und Ehrungen (z.B. den Grand Prix National de la Photographie, 1983) und aus dem bescheidenen Fotografen wurde ein begehrter Medienstar. Auch Kino und Fernsehen widmeten ihm ihre Aufmerksamkeit. Bücher, Postkarten, Poster verkauften sich zu Tausenden; sein Werk *Les doigts pleins d'encre* mit einem Text seines Freundes Cavanna erreichte eine Auflage von mehr als 300 000 Exemplaren. Doch diesen Erfolg nahm

Dès lors, publications, expositions, distinctions (il reçoit le Grand Prix National de la Photographie en 1983) se succèdent sans interruption, faisant du modeste photographe une star médiatique de premier plan. Le cinéma et la télévision lui feront à leur tour la part belle. Sa renommée est désormais considérable et sa réussite totale. Livres, cartes postales, posters se vendent par milliers; son ouvrage *Les doigts pleins d'encre*, accompagné d'un texte de son ami Cavanna, a franchi le cap des 300 000 exemplaires. Un succès qui ne modifie en rien l'attitude et la simplicité de Robert Doisneau qui vit ce succès avec la modestie qui a toujours caractérisé ce «reporter à usage privé». Rattrapé par l'histoire, il reste sur ses gardes. «Bien sûr, ce que je faisais, je le faisais exprès. C'était voulu, mais je ne pensais certainement pas à en faire une œuvre, je voulais simplement laisser le souvenir de ce petit monde que j'aimais»[12].

Mais un certain désenchantement le gagne bientôt. Son Paris et ses Parisiens changent. «Les photographes sont devenus suspects, confiait-il à Michel Guerrin en 1992. Je me sens moins bien

Meanwhile, media pressure continued to grow: films were made about him for television and cinema, notably Sabine Azéma's 'Bonjour Monsieur Doisneau' (1992). The magic of the cinema continued to attract Doisneau; he freely acknowledged that the 'poetic realism' of the great 1930 films influenced him profoundly. Indeed, Doisneau was set photographer for a number of films, including René Clair's 'Le Silence est d'or' (1947), Nicole Védrès' 'Paris 1900', Truffaut's 'Tirez sur le pianiste', and above all Bertrand Tavernier's 'Une dimanche à la campagne' (1984). During the 1980s, he made some experiments with video, including a short for the Rencontres Internationales de la Photo d'Arles, and a little film, 'Les Visiteurs du Square' in 1992. But it was, naturally, to photography that he dedicated the later years of his life, making portraits of artists, singers, and celebrities, and above all publishing books of his photos, with texts by writers like Cavanna and Daniel Pennac, who shared his humour and his philosophy.

Doisneau mit der für ihn typschen Bescheidenheit zur Kenntnis.»Sicherlich, was ich gemacht habe, habe ich bewusst gemacht. Es war gewollt, aber ich habe gewiss nicht daran gedacht, ein Werk zu schaffen, ich wollte lediglich die Erinnerung an diese kleine Welt zurücklassen, die ich so sehr liebte.«[12]

Doch schon bald sollte ihn eine Art von Entzauberung einholen.»Die Fotografen sind suspekt geworden«, vertraute er dem Journalisten Michel Guerrin 1992 an. Sein Paris veränderte sich. Auch sein Vorort ist nicht mehr derselbe. Als er 1984 anlässlich eines Auftrags, der von der DATAR (Ausschuss für Raumordnung und regionale Aktivitäten) an mehrere Fotografen erging, und auf Grund mehrerer anderer Arbeiten für die Stadtverwaltungen von Saint-Denis und Gentilly, den Orten seiner ersten Aufnahmen, erneut eine Bestandsaufnahme vornahm, tat er dies ohne Begeisterung.»An die Stelle von Gipsplatten ist Zement getreten … Nichts mehr, um das Licht aufzunehmen…«[13]

Der Druck der Medien hörte hingegen nicht auf, im Gegenteil: Fernsehen und Kino widmeten ihm mehrere Filme, darunter»Bonjour Monsieur

accueilli. La magie est cassée. C'est la fin de la photographie sauvage, des dénicheurs de trésors. J'ai moins de joie intérieure». Sa banlieue elle-même n'est plus la même. Et c'est sans enthousiasme qu'il en dresse un nouvel inventaire à l'occasion d'une commande passée à plusieurs photographes par la DATAR en 1984 et de plusieurs autres travaux pour les municipalités comme Saint-Denis ou Gentilly, lieux de ses premiers clichés. «Le ciment a remplacé les carreaux de plâtre et les baraques en bois … Plus rien ne retient la lumière…»[13] D'où la sensation de tristesse, «cette impression de solitude» qui se dégage de ces travaux. La pression médiatique ne cesse cependant de croître : la télévision et le cinéma lui consacrent plusieurs films dont celui de Sabine Azéma «Bonjour Monsieur Doisneau» (1992). La magie du cinéma continue d'attirer Robert Doisneau qui reconnaît d'ailleurs que les grands films «réalistes-poétiques» de la fin des années trente l'ont profondément influencé. Doisneau a, par ailleurs, participé en tant que photographe au tournage de plusieurs films comme «Le silence est d'or»

Doisneau« von Sabine Azéma (1992). Der Zauber des Kinos zog Doisneau weiterhin an, und er gab gerne zu, dass die großen »realistisch-poetischen Filme« vom Ende der 30er Jahre einen tiefen Einfluss auf ihn ausgeübt hatten. Doisneau hat übrigens als Fotograf an den Dreharbeiten zu mehreren Filmen mitgewirkt, etwa bei »Schweigen ist Gold« von René Clair (1947), »Schießen Sie auf den Pianisten« von François Truffaut (1960), »Paris 1900« von Nicole Védrès (1947) und vor allem bei »Ein Sonntag auf dem Lande« von Bertrand Tavernier (1984). Im Laufe der 8oer Jahre experimentierte Doisneau mit dem Medium des Videos: Es entstand ein Kurzfilm für die Rencontres Internationales de la Photographie d'Arles und 1992 ein kleiner Film mit dem Titel »Les Visiteurs du square«.

Doch seine letzten Lebensjahre hat er in erster Linie der Fotografie gewidmet und berühmte Persönlichkeiten auf Zelluloid festgehalten; eine weitere Hauptbeschäftigung galt der Publikation mehrerer Fotobücher, mit Texten befreundeter Schriftsteller, die seinen Humor und seine Lebensphilosophie teilten, etwa Cavanna oder Daniel Pennac.

de René Clair (1947), «Tirez sur le pianiste» de François Truffaut (1960), «Paris 1900» de Nicole Védrès (1947) et surtout au film «Un dimanche à la campagne» de Bertrand Tavernier (1984). Lui-même, au cours des années quatre-vingt, fit quelques expériences de vidéo : un court métrage pour les Rencontres Internationales de la Photo d'Arles ainsi qu'un petit film, «Les Visiteurs du square», en 1992. Mais c'est bien entendu à la photographie qu'il consacrera les dernières années de sa vie, en fixant sur la pellicule artistes, chanteurs et gens célèbres et surtout en publiant plusieurs livres de ses photographies accompagnés de textes d'écrivains qui, comme Cavanna ou Daniel Pennac, partagent son humour et sa philosophie.

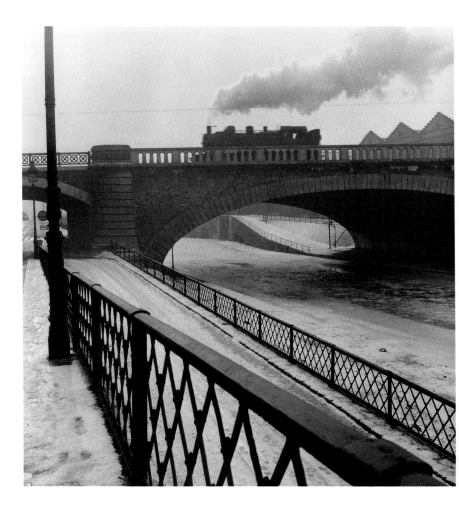

Canal Saint-Denis, near Porte de la Villette
Über den Kanal Saint-Denis in Richtung Porte de la Villette
Sur le canal Saint-Denis, vers la porte de la Villette
Paris 19ᵉ, 1954

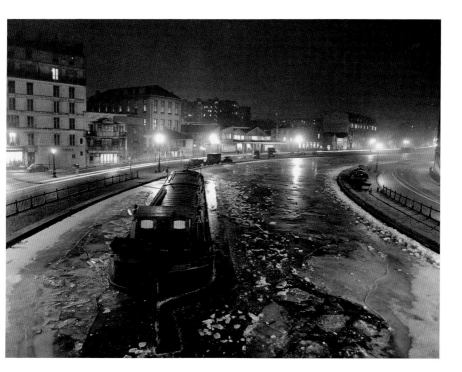

Canal Saint-Martin, Winter
Der Kanal Saint-Martin im Winter
Canal Saint-Martin, l'hiver
Paris 10ᵉ, 1954

Pages | Seite 102/103:
Bassin de la Villette
Das Hafenbecken von La Villette
Bassin de la Villette
Paris 10ᵉ, 1957

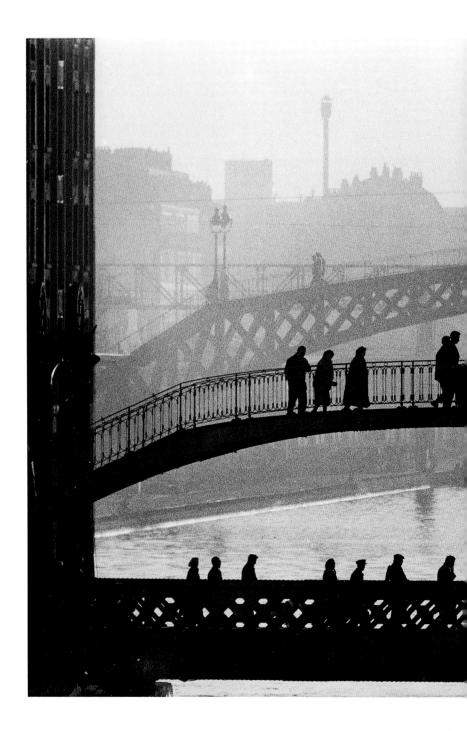

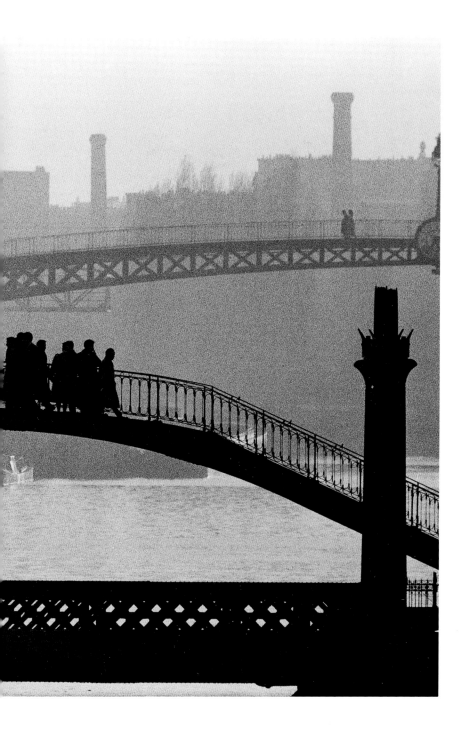

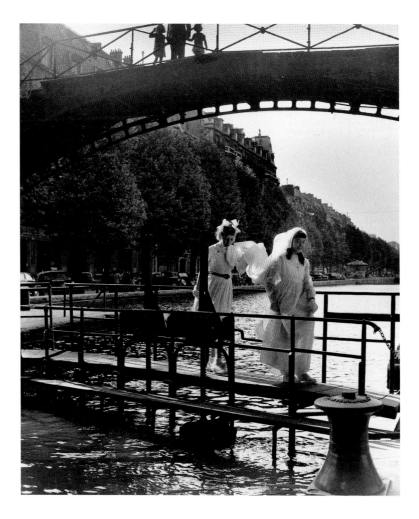

Canal Saint-Martin
Am Kanal Saint-Martin
Canal Saint-Martin
Paris, 1953

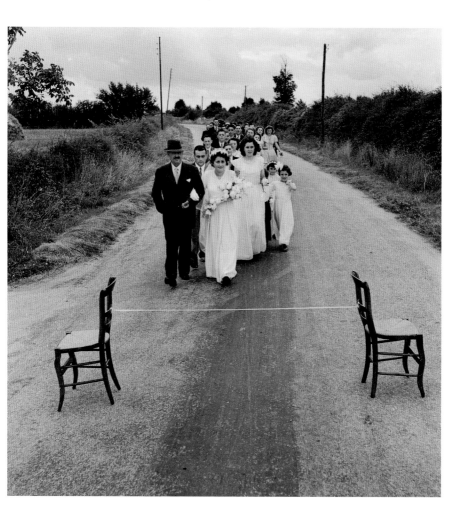

The Bride-Ribbon
Das Band für die Braut
Le ruban de la mariée
Poitou, 1951

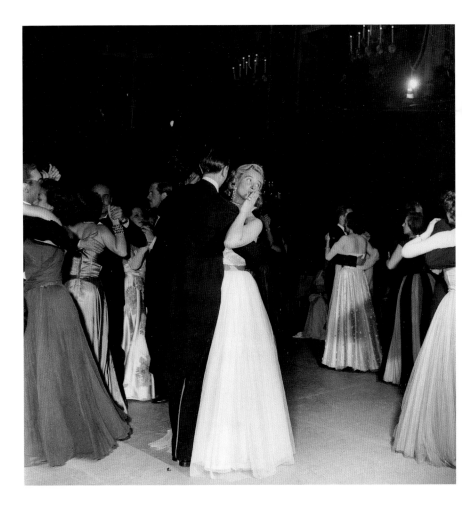

'Kiss on the Wing'. Baroness Cabrol, Ball at Hôtel Lambert, Residence of the Princes Czartoski
Der Walzerkuss. Die Baronin Cabrol auf einem Ball im Hôtel Lambert,
dem Wohnsitz der Fürsten Czartoski
Baiser valsé. La baronne Cabrol, bal à l'Hôtel Lambert, demeure des princes Czartoski
Paris, 1950

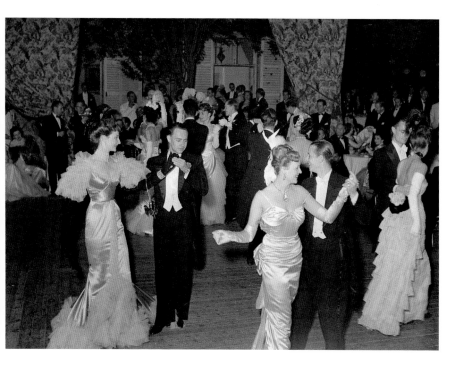

Ball Given by the Baron and Baroness de l'Espée
Ball bei Baron und Baronin de l'Espée
Bal chez le baron et la baronne de l'Espée
Paris, 1949

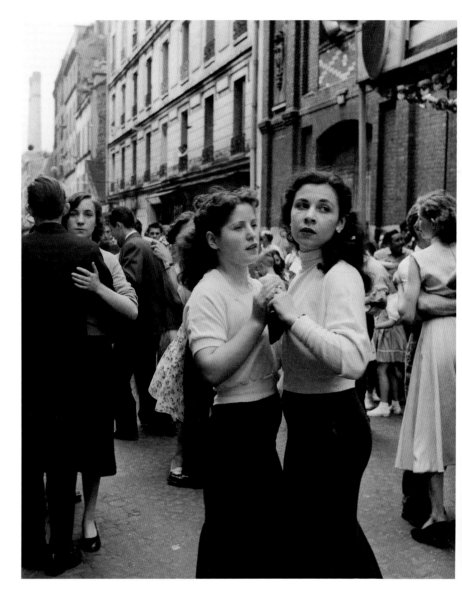

14 Juillet
Die Ausbuchtungen des 14. Juli
Les Ventres du 14 juillet
Rue de Nantes, Paris 19ᵉ, 1955

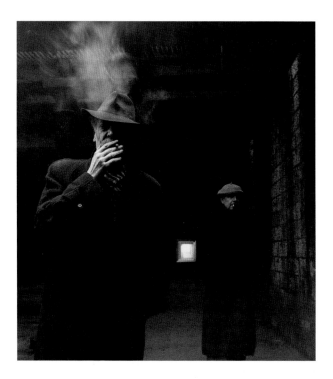

Georges and Riton
Georges und Riton
Georges et Riton
Rue Watt, Paris 13ᵉ, 1952

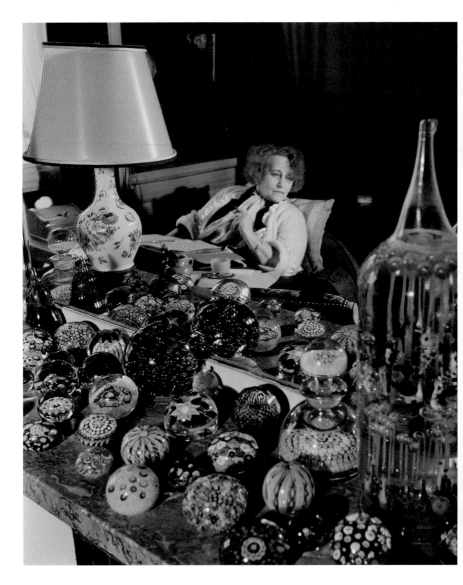

Colette with Millefiori Paperweights
Colette mit Briefbeschwerern
Colette aux sulfures
Palais-Royal, Paris, 1950

Mme Lucienne's Chimneypiece
Madame Luciennes Kamin
La cheminée de Mme Lucienne
Paris, 1953

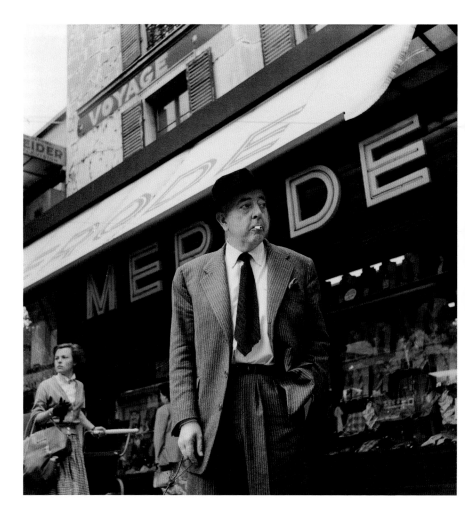

Jacques Prévert
Avenue du Général-Leclerc, Paris 14ᵉ, 1955

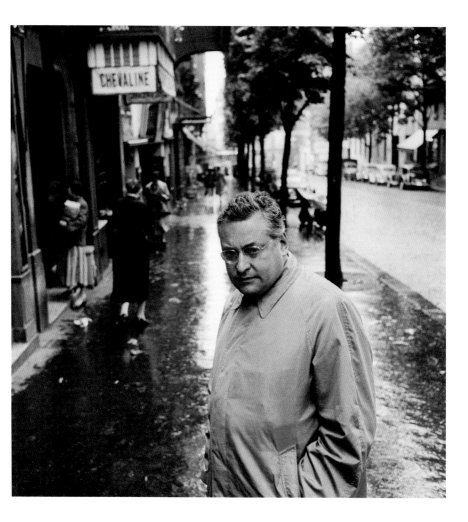

Raymond Queneau
Rue de Reuilly, Paris 12ᵉ, 1956

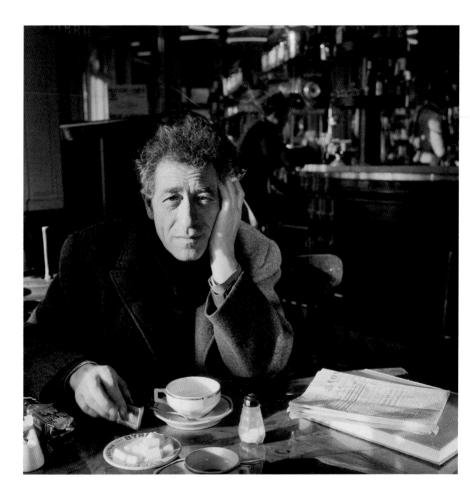

Alberto Giacometti in Café, 14th Arrondissement
Alberto Giacometti in einem Café im 14. Arrondissement
Alberto Giacometti dans un café du 14^e
Paris, 1958

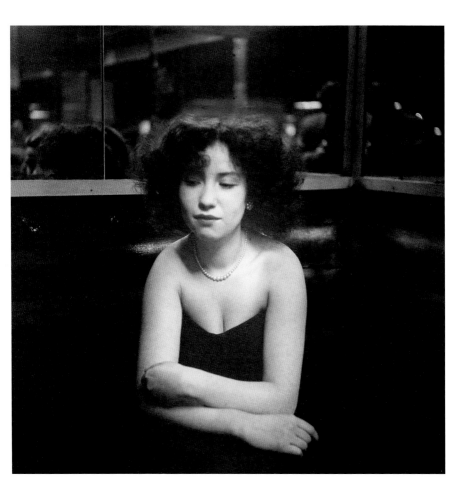

Mademoiselle Anita. La Boule Rouge
Rue de Lappe, Paris 11ᵉ, 1951

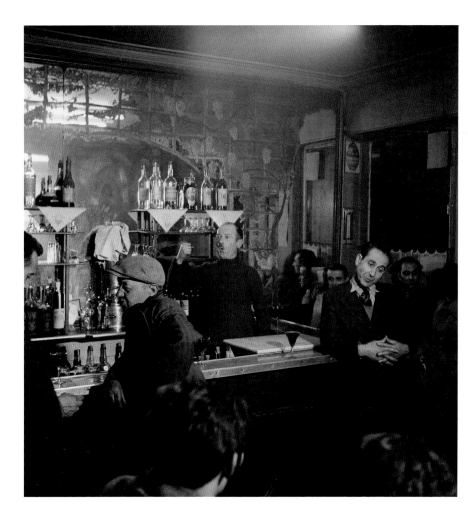

Compartmented Bistrot, «Aux Quatre Sergents de la Rochelle»
Bistrot cloisonné, »Aux Quatre Sergents de la Rochelle«
Bistrot cloisonné, «Aux Quatre Sergents de la Rochelle
Rue Clovis, Paris 5ᵉ, 1950

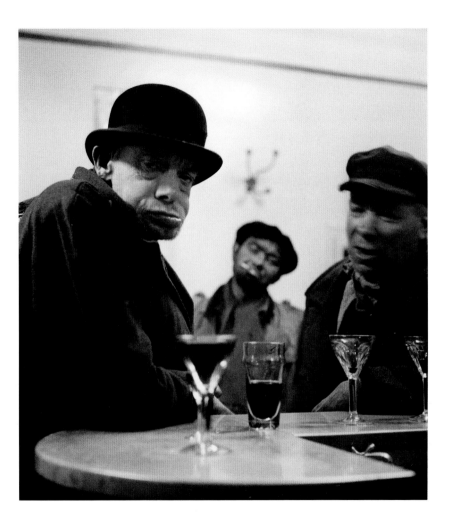

Coco, Paris, 1952

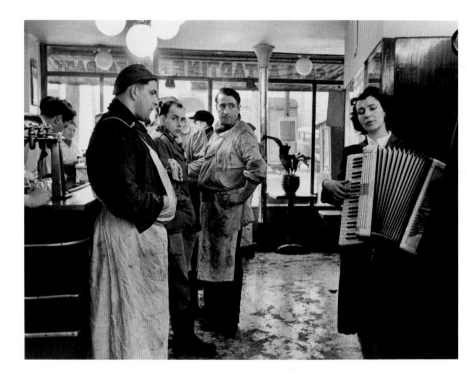

Music-Loving Butchers
Die Musik liebenden Metzger
Les bouchers mélomanes
Paris 19ᵉ, 1953

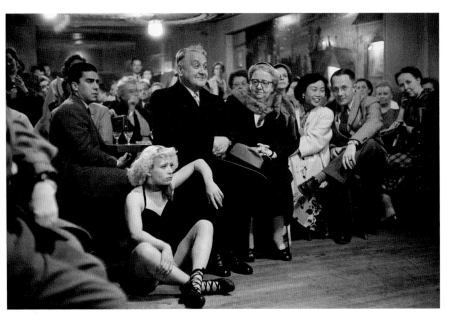

Propping up the Arts
Publikum im ersten Rang
Le petit balcon
Rue de Lappe, Paris 11ᵉ, 1953

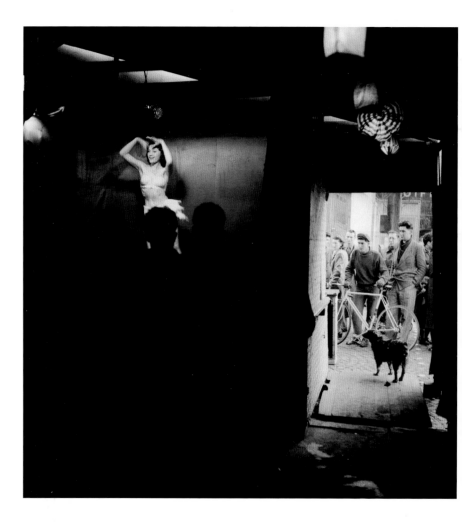

Shimmying Wanda, Denfert-Rochereau Fun Fair
Die vitale Wanda auf dem Volksfest in Denfert-Rochereau
Trépidante Wanda, fête foraine de Denfert-Rochereau
Paris 14ᵉ, 1953

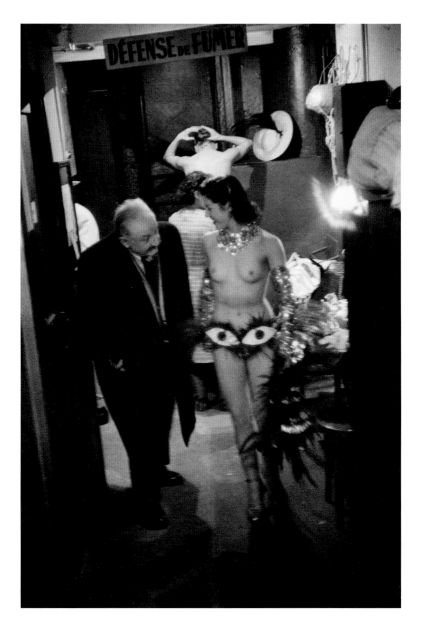

A Sincere Admirer, Concert Mayol
Bewundernde Anerkennung, Concert Mayol
Hommages respectueux. Concert Mayol
Paris 10ᵉ, 1952

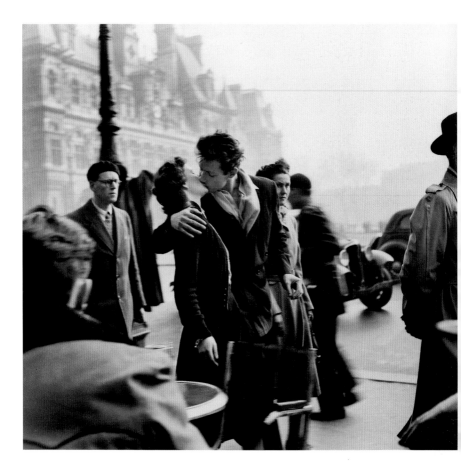

Le Baiser de l'Hôtel de Ville
Der Kuss vor dem Rathaus
Le Baiser de l'Hôtel de Ville
Paris 4ᶜ, 1950

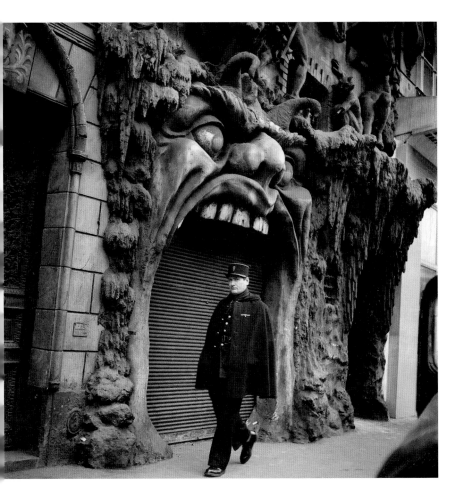

L'Enfer
Die Hölle
L'Enfer
Boulevard de Clichy, Paris 9ᵉ, 1952

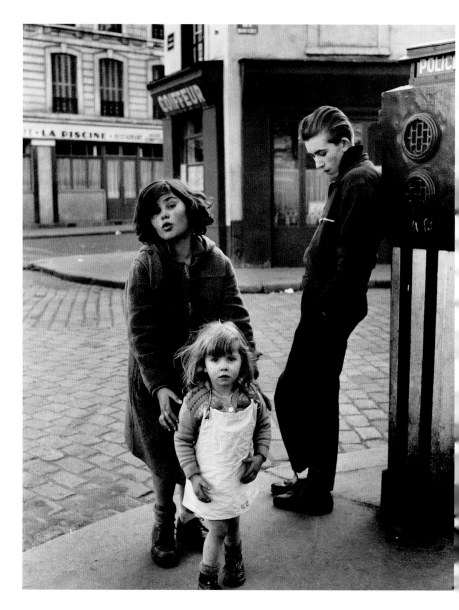

Children in Place Hébert
Die Kinder von der Place Hébert
Les enfants de la place Hébert
Paris 18ᵉ, 1957

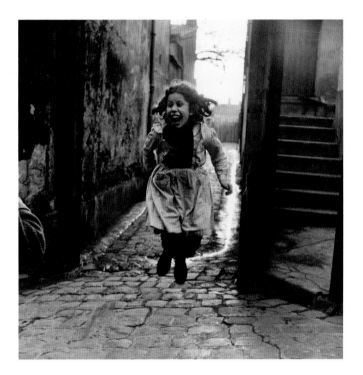

Skipping without a Rope
Der Sprung ohne Seil
Le saut sans corde
Paris 20e, 1953

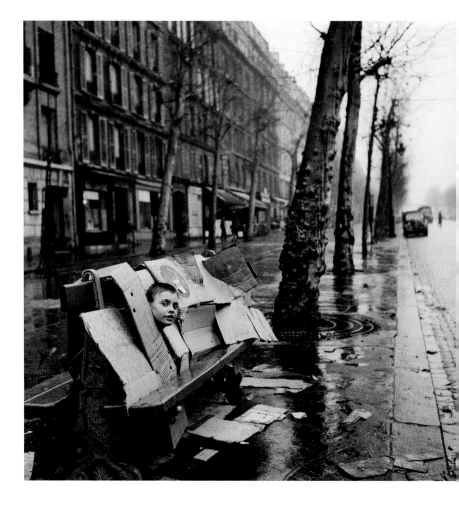

House of Card
Das Haus aus Pappe
La maison de carton
Paris, 1957

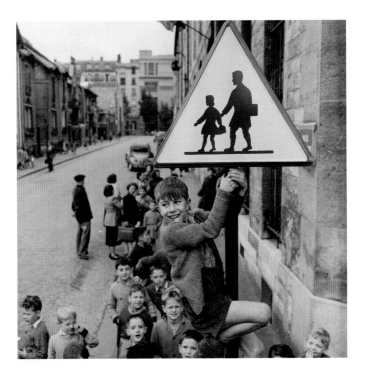

Schoolchildren in Rue Damesme
Die Schüler aus der Rue Damesme
Les écoliers de la rue Damesme
Paris 13e, 1956

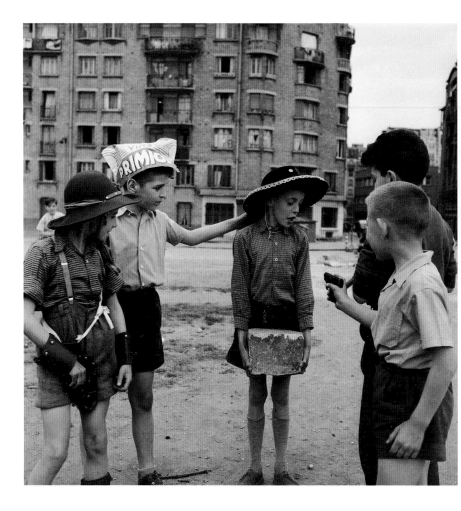

Prisoner
Der Gefangene
Le prisonnier
Porte de Vanves, Paris 14ᵉ, 1956

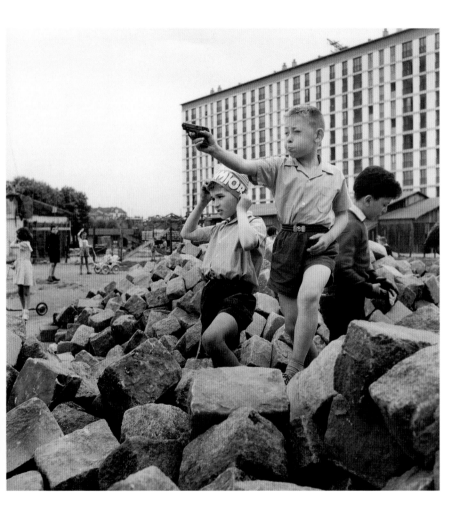

Barricades and Tenements
Barrikaden und Sozialwohnungen
Barricades et H. L. M.
Paris, 1956

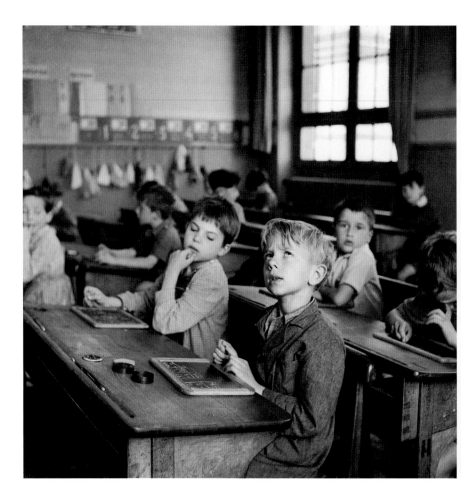

Close to the Right Answer
Beim Unterricht
L'information scolaire
Paris 5ᵉ, 1956

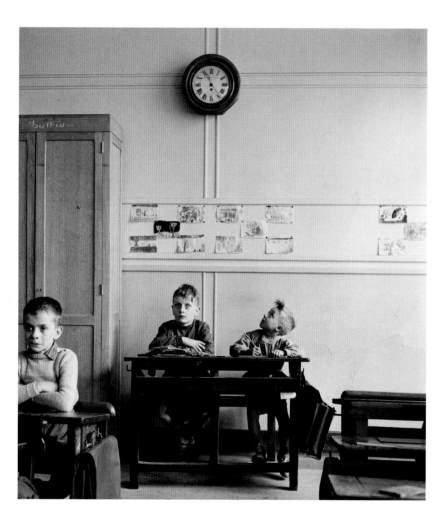

And Schoolboy's Hours Be Full Eternity…
Die Schuluhr
Le cadran scolaire
Paris 5ᵉ, 1956

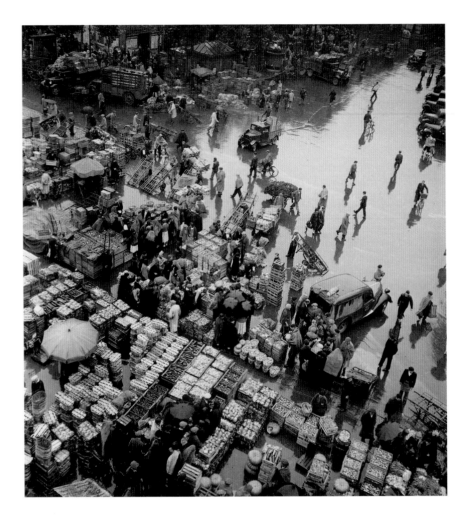

Market Floor, Les Halles
Die Verkaufsstände in Les Halles
Le carreau des Halles
Paris 1er, 1945

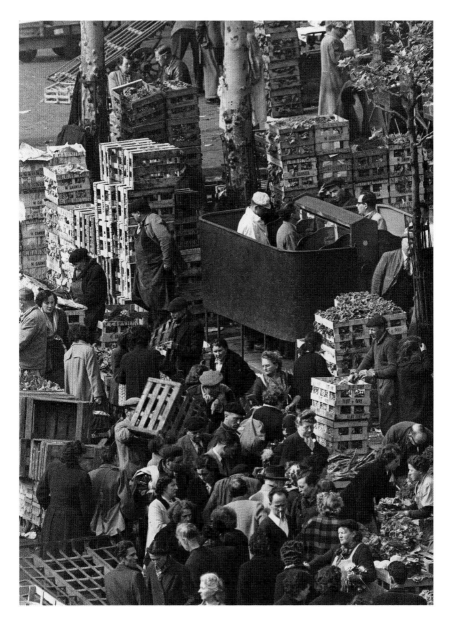

The Urinal, Les Halles
Das Pissoir in Les Halles
La pissotière des Halles
Paris 1^{er}, 1953

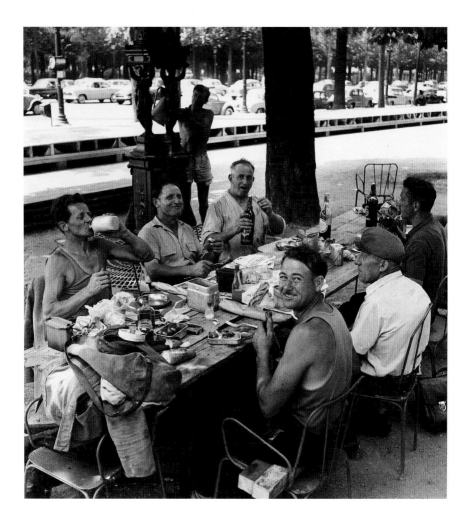

Champs-Élysées
Paris 8ᵉ, 1959

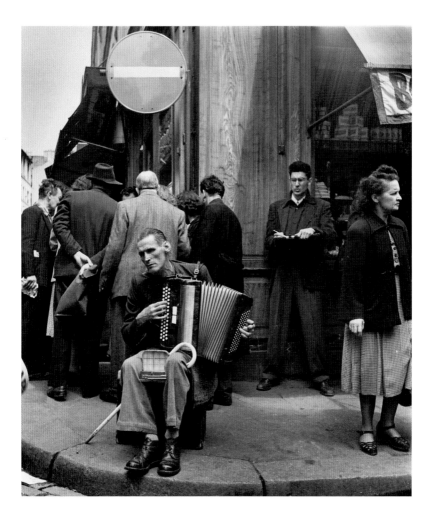

Accordionist
Akkordeonspieler
L'accordéoniste
Rue Mouffetard, Paris 5ᵉ, 1951

Black Angel
Der schwarze Engel
L'Ange Noir
Marseille, 1951

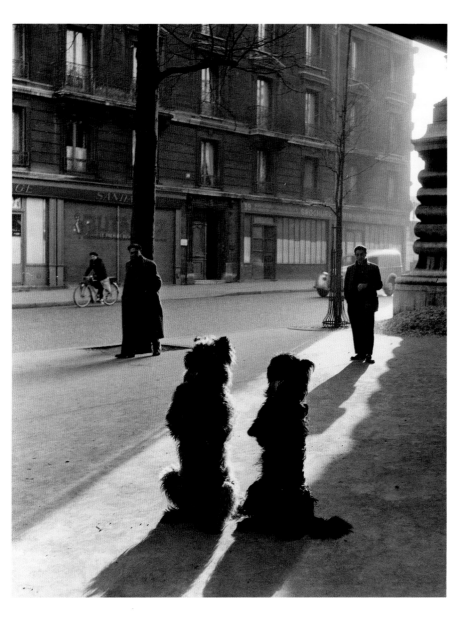

Dogs, Rue de la Chapelle
Die Hunde von La Chapelle
Les chiens de la Chapelle
Paris 18ᵉ, 1953

137

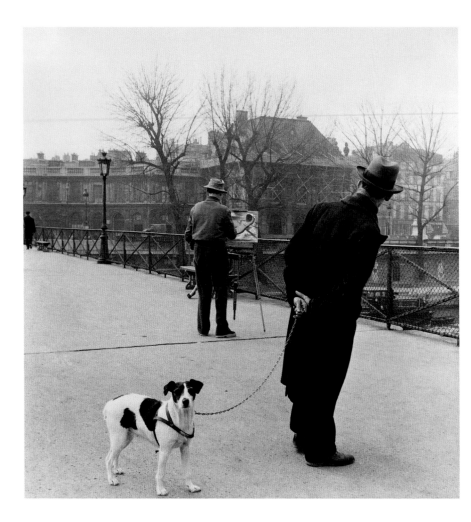

Foxterrier on the Pont des Arts with the painter Daniel Pipart
Foxterrier auf dem Pont des Arts mit dem Maler Daniel Pipart
Fox-terrier sur le Pont des Arts avec le peintre Daniel Pipart
Paris 6e, 1953

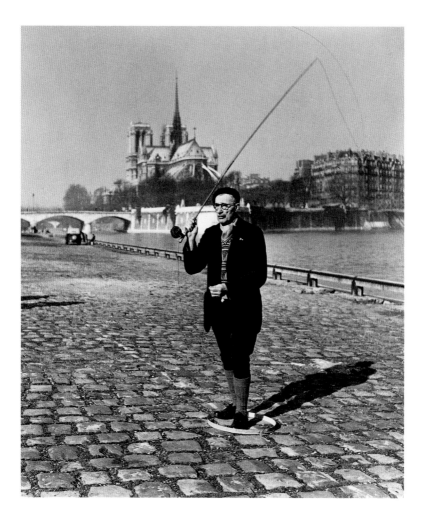

Dry-Fly Fisherman
Angler beim Fliegenfischen
Pêcheur à la mouche sèche
Quai de la Tournelle, Paris 5ᵉ, 1951

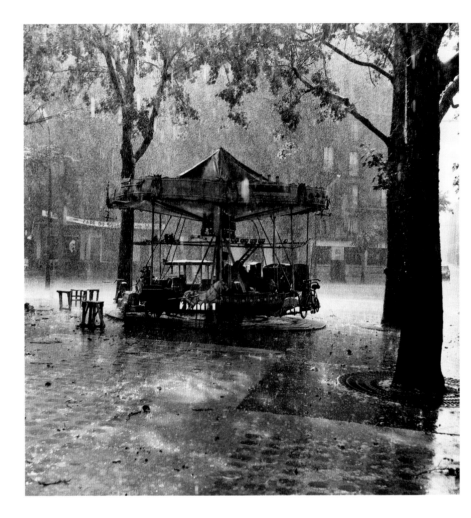

M. Barré's Merry-Go-Round
Das Karussell von Monsieur Barré
Le manège de Monsieur Barré
Place de la Mairie, Paris 14ᵉ, 1955

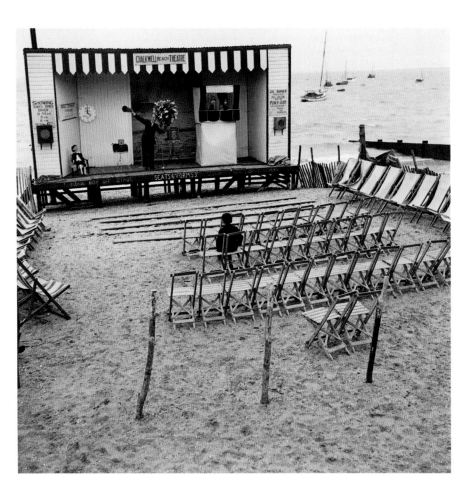

Solitary Castaway, Chalkwell Beach Theatre, England
Einsamer Schiffbrüchiger, Chalkwell Beach Theatre, England
Naufragé solitaire, Chalkwell Beach Theatre, Angleterre
1950

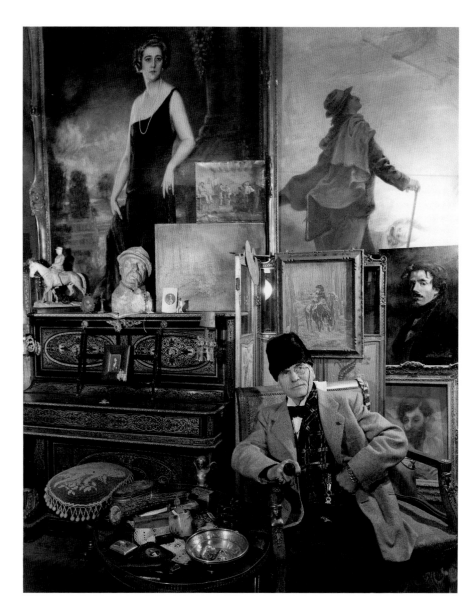

The Admiral [Monsieur Nollan] Amid His Collections
Der Admiral inmitten seiner Sammlungen
L'amiral dans ses collections

1950

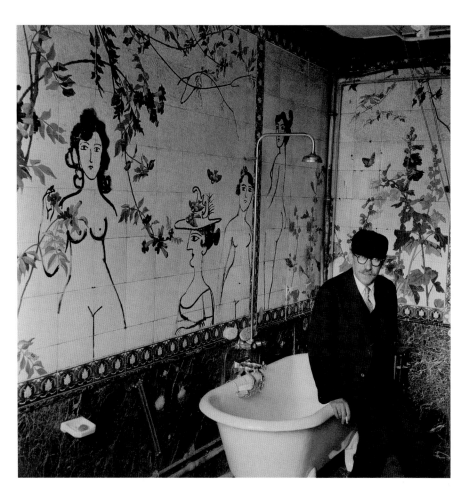

Saül Steinberg and his Bathtub
Saül Steinberg und seine Badewanne
Saül Steinberg et sa baignoire
Paris, 1955

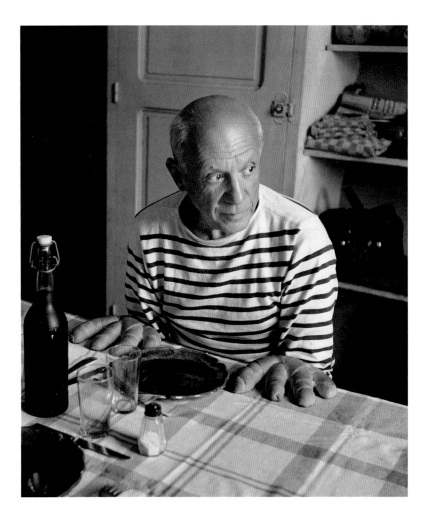

Picasso's Fingerloaves
Picassos Brote
Les pains de Picasso
Vallauris, 1952

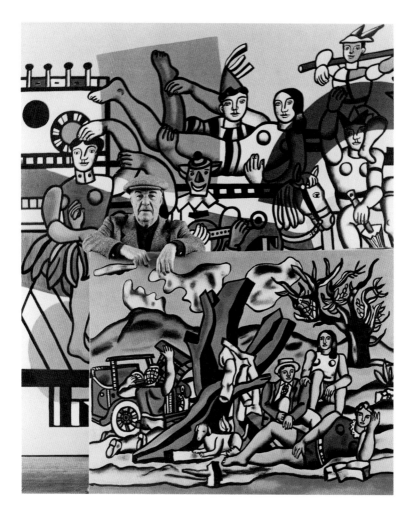

Fernand Léger amid his Works
Fernand Léger inmitten seiner Werke
Fernand Léger dans ses œuvres
Gif-sur-Yvette, 1954

Paul Léautaud
Fontenay-aux-Roses, 1947

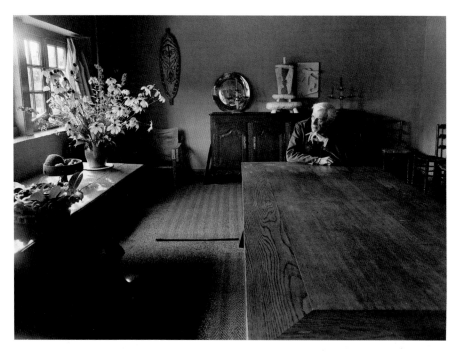

Georges Braque at Varangéville
Georges Braque in Varangéville
Georges Braque à Varangéville
1953

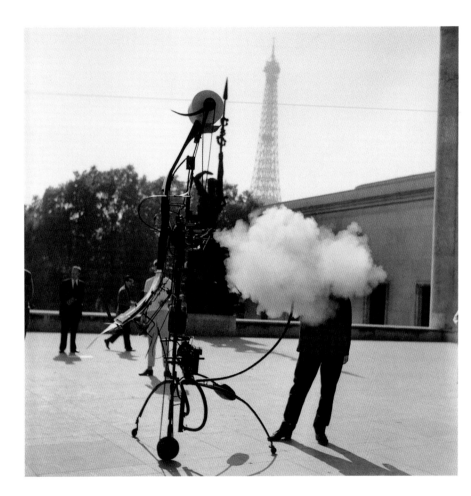

Portrait of the Artist, Jean Tinguely at the Trocadéro
Porträt des Künstlers, Jean Tinguely am Trocadéro
Portrait de l'artiste, Jean Tinguely au Trocadéro
Paris 16ᵉ, 1959

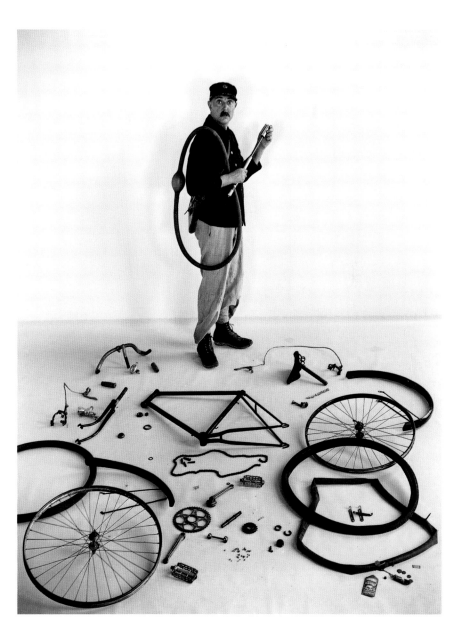

Tati's Bike
Tatis Fahrrad
Le vélo de Tati
1949

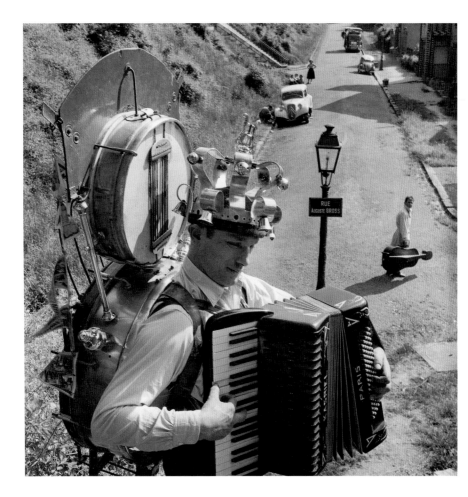

Maurice Baquet and Monsieur Vermandel, the One-Man-Band
Maurice Baquet und Monsieur Vermandel, das Ein-Mann-Orchester
Maurice Baquet et Monsieur Vermandel, l'homme-orchestre
Paris 18ᵉ, 1957

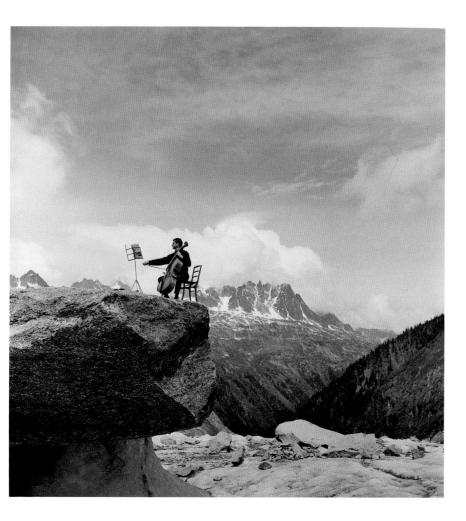

Chamber Music, Maurice Baquet
Kammermusik mit Maurice Baquet
Musique de chambre, Maurice Baquet
Chamonix, 1957

From Toil to Consecration
Die schweren Jahre der Vollendung
Des années laborieuses à la consécration

1960–1994

Paris, March 1961
Paris, März 1961
Paris, mars 1961

Cavalry on the Champ-de-Mars
Die Kavallerie vom Champ-de-Mars
La cavalerie du Champ-de-Mars
Paris 7ᵉ, 1969

The Pack
Die Meute
La meute
Place de la Concorde, Paris 8ᵉ, 1969

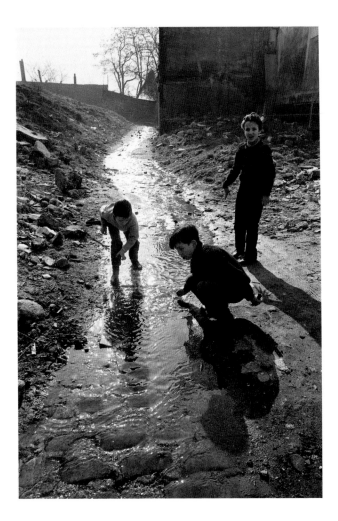

Ménilmontant's Mountain Stream
Der Sturzbach in Ménilmontant
Le torrent de Ménilmontant
Paris 19ᵉ, 1969

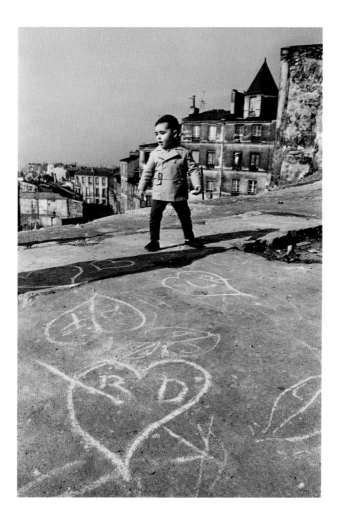

Hearts of Chalk
Die Kreideherzen
Les cœurs en craie
Belleville, Paris 19ᵉ, 1969

Rue Lepic
Paris 18ᵉ, 1969

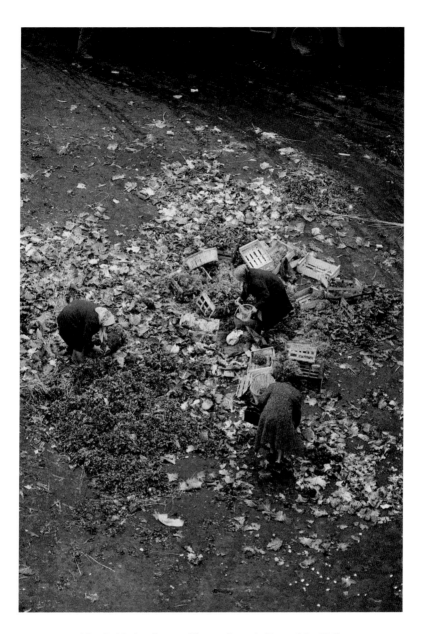

After the Market, Strange Gleaners Scour the Dross of Les Halles
Nach dem Markt durchsuchen seltsame Sammler die Überreste in Les Halles
Après le marché, d'étranges glaneurs fouillent l'écume des Halles
Paris 1ᵉʳ, 1967

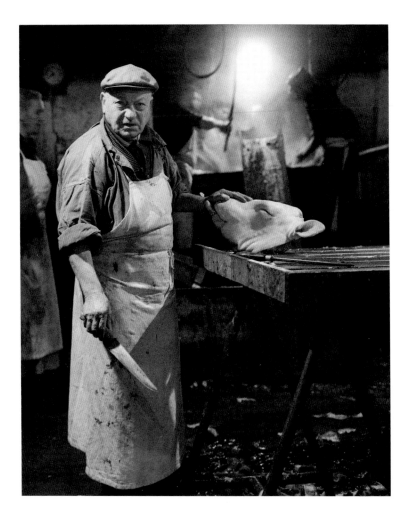

Scalding Room, Rue Sauval
Brühhaus in der Rue Sauval
L'échaudoir de la rue Sauval
Les Halles, Paris 1ᵉʳ, 1968

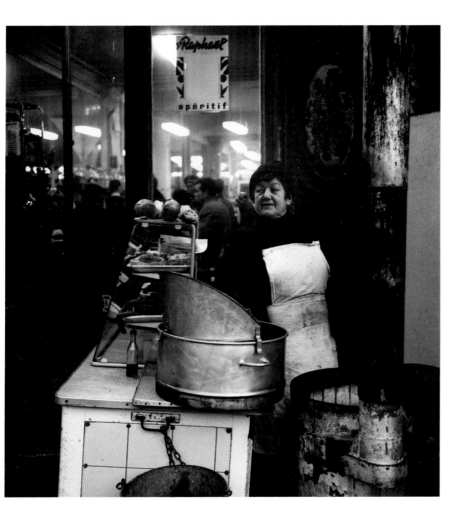

Chip-Seller, Bistrot des Halles
Pommes-frites-Verkäuferin, Bistrot des Halles
Marchande de frites, Bistrot des Halles
Paris 1er, 1968

The Baker, Rue Ordener
Der Bäcker aus der Rue Ordener
Le boulanger de la rue Ordener
Paris 18ᵉ, 1971

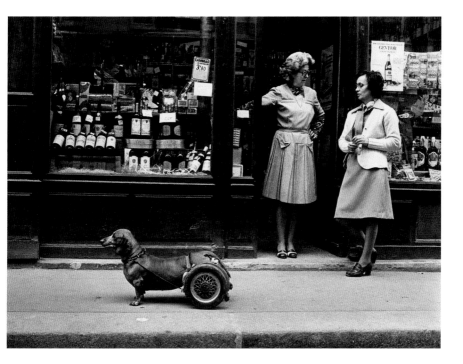

Dog on Wheels, Paris
Der Hund auf Rädern
Le chien à roulettes
Paris, 1977

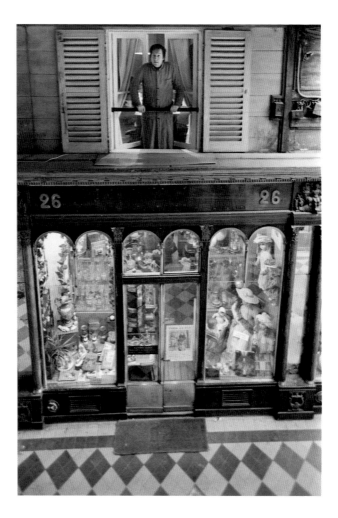

Robert Capia
Passage Vero Dodat, Paris 1^{er}, 1976

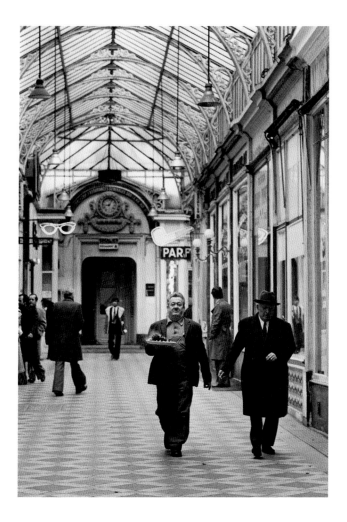

Passage des Princes
Paris 2ᵉ, 1976

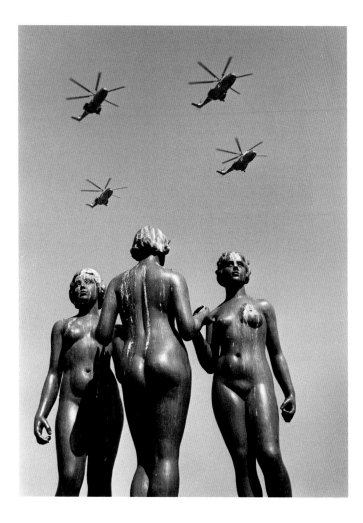

The Helicopters
Die Hubschrauber
Les hélicoptères
Jardin des Tuileries, Paris 1er, 1972

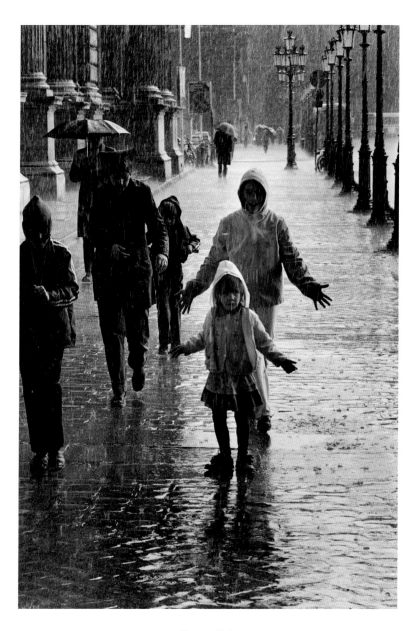

Summer Rain
Sommerregen
Pluie d'été
Place du Carrousel, Paris 1er, 1981

Three Little Children in White
Drei weiße Kinder
Trois petits enfants blancs
Parc Monceau, Paris 17ᵉ, 1971

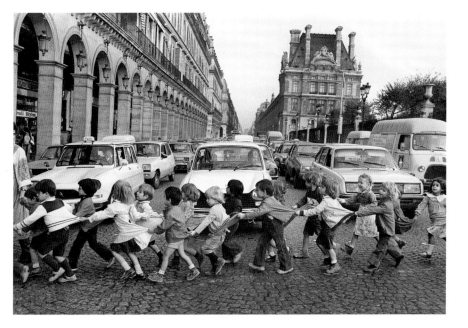

Pinafores on Rue de Rivoli
Die Rockzipfel in der Rue de Rivoli
Les tabliers de la rue de Rivoli
Paris 1er, 1978

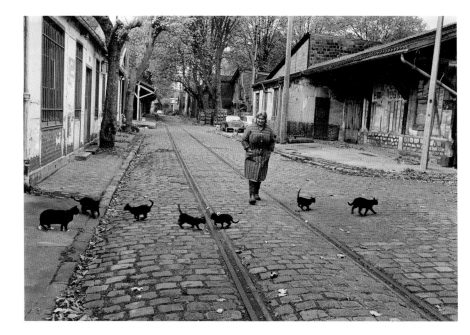

Bercy Cats
Die Katzen von Bercy
Les chats de Bercy
Paris 12^e, 1974

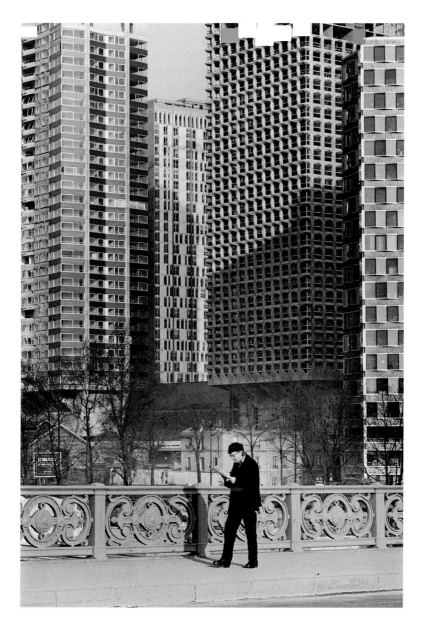

The Pont–Mirabeau Reader
Der Lesende am Pont Mirabeau
Le lecteur du Pont Mirabeau
Paris 15e, 1975

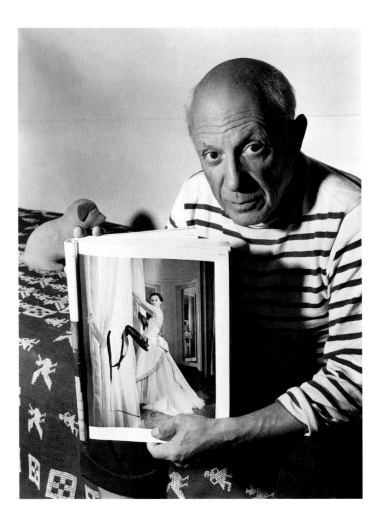

Picasso – Vallauris, 1952
Vogue, 1982

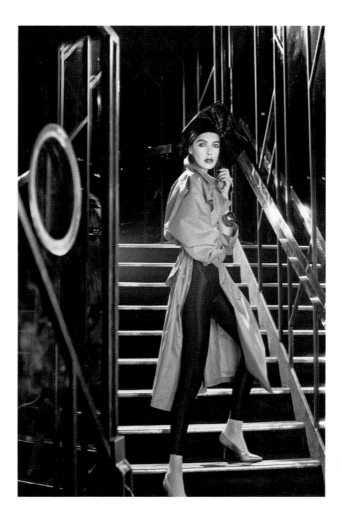

Fashion
Mode
Mode
1987

Sabine Azéma at Gégène's
Sabine Azéma bei Gégène
Sabine Azéma chez Gégène
Joinville-le-Pont, 1985

Renaud
Paris 13ᵉ, 1985

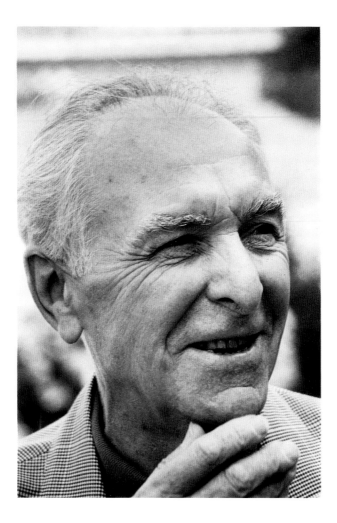

Robert Doisneau, May 1992
(Photo by Jean-Claude Gautrand)

Doisneau's Legacy

Doisneau's legacy is a few minutes of eternity frozen onto photographic paper: a few minutes of wonder and emotion through which he contrives to tell us, image by image, stories full of poetry and humour. He enchants us by his capacity to communicate the fleeting but integral relation of complicity between the photographer and the man or woman that he photographs: 'One should take a photo only when one feels full of love for one's fellow-man'. But careful analysis reveals a depth and reflective quality in his work that undoubtedly modify and enrich our sense of it. His humour is perhaps a key to this interpretation. Doisneau is an intuitive master of the absurd and unusual; so often, the slightest divergence from the conventional or the slenderest allusion contrives a completely new meaning. Like many a humorist, Doisneau is much more serious than one first assumes. 'Life is by no means happy, but we still have humour, a sort of hiding-place in which the emotion that we feel is imprisoned', he said.

Jacques Tati, Charlie Chaplin and Raymond Devos belong to the world of the great comedians. Laughter you can count on, but there is a sadness behind their absurdity, a bitter-

Robert Doisneaus Vermächtnis

Doisneau hat uns, auf Papier gebannt, ein paar Minuten Ewigkeit hinterlassen, ein paar Minuten Staunen und Berührtheit, in denen er uns Bild für Bild Geschichten voller Poesie und Humor erzählt und uns durch seine Fähigkeit begeistert, eine tief gehende und zugleich flüchtige Verbindung mit den von ihm fotografierten Personen zu vermitteln. »Man sollte nur dann fotografieren, wenn man sich ganz von Großzügigkeit gegenüber dem anderen erfüllt fühlt«, hat er einmal gesagt. Über das erste, schnelle Betrachten hinaus bringt eine gründlichere Analyse eine Tiefe zum Vorschein, eine Reflektiertheit, die der unmittelbaren Anschauung eine weitere Ebene hinzufügt und eine Bereicherung bedeutet. Es ist wohl der Humor, der den eigentlichen Schlüssel zu dieser erneuten, aufmerksameren Betrachtung liefern sollte. Doisneau besitzt in höchstem Grad einen Sinn für komische, ungewöhnliche Situationen und für subtile Verschie-

L'héritage de Robert Doisneau

Aujourd'hui Doisneau nous laisse en héritage quelques minutes d'éternité figées sur le papier, quelques minutes d'émerveillement et d'émotion par lesquelles il nous conte, image après image, des histoires pleines de poésie et d'humour en nous enchantant par sa capacité à transmettre cette tendre complicité, cette relation implicite et fugace qui l'unit à celui ou celle qu'il photographie. «On ne devrait photographier que lorsque l'on se sent gonflé de générosité pour les autres» a-t-il dit un jour. Au-delà d'une lecture au premier degré, une analyse plus aiguë fait apparaître dans cette œuvre une profondeur, une réflexion qui en modifient ou en enrichissent sans aucun doute le sens immédiat. L'humour est peut-être la clé principale de cette relecture plus attentive. Doisneau possède au plus haut point le sens des situations cocasses, insolites et des décalages subtils qui, au-delà de l'anecdote, par des allusions légères, délivrent une signification

sweet melancholy that makes the smile a hollow one. Robert Doisneau belongs in this company. A good number of his images seem, *prima facie*, amusing, but from beneath the laughter there emerges a monochrome threnody, a harsher and perhaps unwittingly dissonant vision of society. This brings him even closer to Prévert and Cendrars; like him, both had knocked around a bit, seen a great deal, and sought with their mixture of rage and compassion to illuminate the dark world around them.

Throughout his long life, Doisneau excelled at capturing the real, but usually softened it with the a dose of cauterizing humour. 'Humour is a form of modesty, a way of not describing things, of touching on them delicately, with a wink. Humour is both mask and discretion, a shelter where one can hide. You suggest a thing with the lightest or most mocking of touches, it seems as though it hasn't been mentioned, yet the thing has been said all the same…'

Wearing his heart and humour on his sleeve, Doisneau plucked from the urban streets a bouquet of instants, encounters and scenes, and made from them a world of his own. And

bungen, die, über die reine Anekdote hinausgehend, durch leicht nachvollziehbare Anspielungen zu neuen, unerwarteten Bedeutungen führen. So sind die Bilder von Robert Doisneau, vergleicht man sie mit humoristischen Werken, häufig sehr viel ernsthafter, als sie auf den ersten Blick erscheinen. »Das Dasein ist sicherlich nicht komisch, aber dafür haben wir den Humor, dieses Schlupfloch, wo man seine Emotionen zügeln kann«, schrieb er einmal. Jacques Tati, Charlie Chaplin und Raymond Devos gehören zur Welt der großen Komiker. Bei ihnen ist das Lachen garantiert, aber hinter ihrer spaßigen Art verbirgt sich in Wahrheit eine Trauer, eine bitter-süße Melancholie, die das Lachen gefrieren lässt.

In diese Reihe gehört unbestreitbar auch Doisneau. Eine Vielzahl seiner Bilder, die auf den ersten Blick komisch wirken, durchzieht ein trister Trauergesang, zeigen sie doch eine recht harte, vielleicht sogar unfreiwillig bittere Sicht auf die Gesellschaft. Das brachte ihn Prévert und Cendrars noch näher. Aus derselben Wut, aus demselben Mitgefühl heraus hatten sie alle es sich zur

différente. Force est de constater qu'à l'instar des œuvres d'humoristes, les images que nous offre Robert Doisneau sont en fait souvent plus graves qu'il n'y paraît. «L'existence n'est certes pas gaie, mais il nous reste l'humour, cette espèce de cachette où l'on jugule l'émotion ressentie». Jacques Tati, Charlie Chaplin, Raymond Devos appartiennent au monde des grands comiques. Avec eux, le rire est assuré mais, derrière leur cocasserie, se dissimulent en réalité une tristesse, une mélancolie douce-amère qui crispent le sourire.

Incontestablement Robert Doisneau est des leurs. Bon nombre de ses images, a priori fort drôles, laissent sourdre une mélopée grise, une vision plus dure, peut être involontairement grinçante de la société. Ce qui le rapproche plus encore de Prévert et de Cendrars, autres bourlingueurs affirmés s'efforçant d'illuminer, qui de sa rage, qui de son attendrissement, le monde sombre et sans chaleur qui les entoure. Au cours de sa longue marche, Robert Doisneau a toujours excellé à saisir avant tout le réel, en s'appliquant à l'adoucir par une bonne dose d'un humour cautérisant. «L'humour

he lived to see that world irremediably transformed. Sarcelles, he said, was now 'an idiotic backdrop where one can no longer play, a hard mineral backdrop; you can scratch a heart into the soft plaster of Montreuil, but not into the concrete of Sarcelles'.

Always the loner, Doisneau has continued the rounds of his own chosen area between Paris, Montrouge and Gentilly, rarely wasting a shot, and always obtaining the consent of his protagonists: 'One of the great joys of my career has been to see and speak to people I don't know. Very often these simple people are the sweetest souls and generate an atmosphere of poetry all by themselves… I have often taken photos of people just standing still, people willing to be taken who stare into the lens. I realised that these people so simply portrayed were often more eloquent like that than caught in mid-gesture. It leaves the onlooker space to imagine'.

His complicity with his models offers an easy explanation for certain of his carefully staged compositions, at which some now frown, particularly since the notorious *Baiser de l'Hôtel de Ville* trial. But there is little point in these objections, since Doisneau has never

Aufgabe gemacht, die düstere Welt um sie herum ein wenig zu erhellen. Doisneau ist es immer das Wichtigste gewesen, die Realität einzufangen, sie aber durch das rechte Maß an treffendem Humor erträglicher zu gestalten.»Humor ist eine Form von Scham, eine Weise, die Dinge nicht direkt zu beschreiben, sie mit Vorsicht anzusprechen, jedoch mit einem Augenzwinkern. Humor ist zugleich Maskierung und Diskretion, ein Schutzraum, in dem man sich versteckt. Auf etwas mit leichter Berührung wie mit einem Stöckchen anzuspielen, ohne den Eindruck zu erwecken, es wirklich zu berühren, und dennoch hat man es gesagt…«

Mit seinem unbestechlichen Auge und seinem feinen Humor hat Robert Doisneau viele Jahre lang menschliche Augenblicke, Begegnungen und Szenerien eingefangen, aus denen er seine private Welt gestaltet hat, eine Welt, deren unwiderrufliche Veränderung er mit ansehen musste, ähnlich wie die des Pariser Vorortes Sarcelles, aus dem»eine unerträgliche Lebenswelt [geworden war], wo man nicht mehr spielen kann, eine Umgebung wie mineralisches Gestein…«

c'est une forme de pudeur, une façon de ne pas décrire les choses, de les aborder avec délicatesse, en donnant un clin d'œil. L'humour est à la fois masque et discrétion, un abri où l'on se cache. Suggérer d'une touche légère ou badine, sans avoir l'air d'y toucher, mais on l'a dit quand même…».

Avec son œil scrutateur, son humour à la boutonnière et un cœur grand ouvert, Robert Doisneau a ainsi, pendant des années, ramassé sur le bitume tout un bouquet humanitaire d'instants, de rencontres, de décors dont il a fait son monde personnel. Un monde dont il a observé la transformation irrémédiable, comme dans cette banlieue parisienne devenue « un décor idiot où l'on ne peut plus jouer, décor minéral dur : on peut graver un cœur dans le plâtre mou de Montreuil, on ne peut pas dans le béton de Sarcelles. » Toujours en solitaire, Doisneau n'a cessé de parcourir son petit périmètre bien délimité entre Paris, Montrouge et Gentilly, ne photographiant qu'en connaissance de cause, avec le consentement préalable du sujet : « Une des grandes joies de ma carrière c'est de voir, de parler à des gens que je ne connais pas. Bien souvent ces gens

concealed the share he had in arranging such images as *Black and White Café*. Artifice is part and parcel of their authenticity, Jean-Francois Chevrier argues, since the protagonists were happy to do the photographer's bidding, expressly entering into his game, thanks to his delicate, respectful, convivial approach. All the characters who 'perform' in the images that this 'beggar of miracles' has conjured from the ephemeral were happy to enter the little theatre that Doisneau constructed around them. There are now more than four hundred thousand pictures to testify to his perambulations and discoveries. He is the true *piéton de Paris*, and his miraculous catch has always been made in the living waters of the quotidian.

Doisneau's images have aged little if at all, while many other ostensibly more modern photographers have suffered heavily from the passage of time. His authenticity is present like a watermark in each of his images; each is a veritable self-portrait of the man I knew, warm, subtle, modest, respectful of others and, above all, full of love of his neighbour. His sincerity has always counterbalanced any naturalistic overtones, while his sensitivity trans-

Stets als Einzelgänger hat Doisneau unablässig sein kleines, genau abgegrenztes Territorium zwischen Paris, Montrouge und Gentilly durchwandert und nur aus genauer Kenntnis der Dinge fotografiert, immer mit dem vorherigen Einverständnis seiner Protagonisten:»Eine der größten Freuden meiner Karriere ist es, mit Leuten zu sprechen, die ich zuvor nicht gekannt habe. Häufig stellen sich diese einfachen Leute als einfühlsame Menschen heraus, die ein poetisches Klima schaffen … Ich habe häufig Fotografien von unbewegt dastehenden Personen gemacht, die bereitwillig in die Linse blickten … Ich habe festgestellt, dass diese Aufnahmen sehr viel mehr aussagten, als wenn ich die Leute beim wilden Gestikulieren aufgenommen hätte. So hat der Betrachter die Möglichkeit, seine Fantasie spielen zu lassen.« Aus dieser komplizenhaften Verbundenheit mit seinen Modellen erklären sich manche seiner sorgfältig inszenierten Kompositionen, die heute offensichtlich große Verwunderung erregen – vor allem seit dem berühmten Prozess um den *Kuss vor dem Rathaus*. Dieser Streit war völlig unangebracht, da Doisneau

simples se trouvent être des personnages délicieux qui déclenchent un climat poétique… J'ai souvent pris des photographies de personnages immobiles, de personnages consentants qui regardaient l'appareil. Je me suis aperçu que ces personnages bêtement photographiés en disaient beaucoup plus qu'en les saisissant en pleine gesticulation. Cela donne au spectateur la possibilité d'imaginer.«

Cette connivence, cette complicité qui le lie à ses modèles expliquent largement quelques-unes de ses compositions soigneusement mises en scène dont certains, surtout depuis le fameux procès du *Baiser de l'Hôtel de Ville*, semblent aujourd'hui s'étonner. Querelle inopportune puisque Doisneau n'a jamais caché ses interventions dans certaines photographies telle celle du *Café noir et blanc*. Un artifice qui n'enlève rien à leur authenticité, écrit Jean-François Chevrier, puisque les personnages se sont spontanément prêtés au jeu du photographe, entrant délibérément dans son jeu tant son approche est délicate, respectueuse et conviviale. Tous les personnages qui s'ébattent dans les images de ce «quémandeur de miracles» qui n'a cessé, nez en

formed the putative banality of the situations that his matchless eye discovered. 'My little universe, which has not been much photographed, has taken on such an exotic aspect that it is now the preserve of astonishing life-forms. They don't make me laugh, not at all... even though I have a profound desire to keep myself entertained, and have been entertained, all my life. I have made a little theatre for myself'.[14] And Doisneau, who is neither blind nor naïve, has never stopped writing little story-images for this theatre.

The world that he seeks to convey is ultimately 'a world... in which people would be likeable, in which I shall find the tenderness that I should like to feel. My photos are a sort of proof that this world can exist... Ultimately, there is nothing more subjective than the lens, we don't show the world the way it is'.[15] This, then, was world he sought when, day after day, he rescued these 'dried flowers' from the dustbins of his time. They ornament the backdrop of his little theatre, a theatre now haunted by the mocking spectre of Doisneau himself, who died on 1 April, 1994.

seine Eingriffe bei bestimmten Fotografien, zum Beispiel bei *Café schwarz und weiß* (1948), niemals verheimlicht hat. Ein Kunstgriff, der den Bildern nichts von ihrer Authentizität nimmt, wie Jean-François Chevrier schrieb, zumal die Personen sich ganz spontan dem Spiel des Fotografen anvertraut haben und aufgrund seines behutsamen Vorgehens freiwillig zu seinen Mitspielern geworden sind. Alle Personen, die auf den Bildern dieses »Bettlers um Wunder«, der ständig auf der Jagd nach dem Ungreifbaren war, zu sehen sind, passen perfekt in das kleine Theater, das sich Robert Doisneau geschaffen hat.

Mehr als 400 000 Aufnahmen zeugen heute von den Wanderungen und Entdeckungen des Mannes, der immer der einzig wahre Fußgänger von Paris bleiben wird, und sie zeugen von den unzähligen ereignislosen Augenblicken, die er aus dem großen Teich des Alltagslebens herausgefischt hat.

Die Bilder dieses »Reporters im Privatauftrag«, wie er sich selbst bezeichnet hat, sind bis heute nicht gealtert, jedenfalls sehr viel weniger als manch andere, die zu ihrer Zeit als sehr viel moderner

l'air, de chasser l'éphémère, entrent parfaitement dans ce petit théâtre que s'est construit Robert Doisneau.

Plus de quatre cent mille clichés témoignent aujourd'hui des déambulations et des découvertes de celui qui reste le véritable piéton de Paris, et des multiples moments sans événements qu'il a su pêcher dans le vivier du quotidien.

Les images de ce « reporter à titre privé » comme il se qualifiait, n'ont aujourd'hui pas vieilli. Beaucoup moins, en tout cas, que certaines autres plus ostensiblement modernes à leur époque mais que le temps a profondément affadies. Rien de tel avec Doisneau tant son authenticité apparaît en filigrane : chacune de ses photographies est un véritable autoportrait de l'homme que nous avons connu avec sa chaleur, sa finesse, sa pudeur, son respect des autres et surtout sa fantastique fraternité. Sa sincérité a toujours su balayer le misérabilisme, tout comme sa sensibilité à fleur de peau lui a permis de transformer la banalité des situations qu'il a traversées et découvertes d'un œil gourmand. « Mon petit univers, photographié par peu

galten, inzwischen jedoch ihre Kraft und Frische gründlich eingebüßt haben. Nicht so bei Doisneau, dessen Authentizität sich filigran vor uns ausbreitet: Jede seiner Fotografien ist im Grunde ein Selbstbildnis des Mannes, den wir in seiner Wärme, seiner Feinheit, seiner Zurückhaltung, seinem Respekt vor den anderen und vor allem seiner unvergleichlichen Mitmenschlichkeit kennen gelernt haben. Mit seiner Ernsthaftigkeit konnte er immer jeden Verdacht auf »Elendsbeschau« ausräumen, genau wie seine übergroße Sensibilität es ihm ermöglichte, die Banalität der Situationen, die er mit gierigem Auge suchte und fand, ins Bild zu setzen. »Mein kleines Universum, das nur von wenigen Leuten fotografiert worden ist, zeigt sich von einer dermaßen exotischen Seite, dass es zur unerschöpflichen Quelle einer höchst erstaunlichen Typenwelt wird. Sie bringen mich jedoch keineswegs zum Lachen … selbst wenn ich persönlich eine Riesenlust habe, mich zu amüsieren, und ich habe mich mein Leben lang amüsiert. Ich habe mir ein kleines Theater geschaffen.«[14] Und Robert Doisneau, der weder naiv noch blind war, hat nie-

de personnes, prend un aspect tellement exotique qu'il devient la réserve d'une faune étonnante. Moi, ils ne me font pas rire du tout … même si j'ai personnellement une profonde envie de m'amuser, et toute ma vie je me suis amusé, je me suis fabriqué un petit théâtre».[14] C'est pour ce théâtre que Doisneau, qui n'est ni naïf, ni aveugle, n'a cessé d'écrire des histoires en images.

Le monde qu'il entend montrer est finalement «un monde … où les gens seraient aimables, où je trouverai la tendresse que je souhaite recevoir. Mes photos étaient comme une preuve que ce monde peut exister … Au fond il n'y a rien de plus subjectif que l'objectif, nous ne montrons pas le monde tel qu'il existe vraiment».[15] C'est sans doute pour essayer cependant de le découvrir que Robert Doisneau, jour après jour, ramassera dans les poubelles du temps, toutes ces «petites fleurs séchées» qui constituent aujourd'hui le décor d'un véritable petit théâtre où plane goguenarde, l'ombre du plus tendre des photographes qui nous a quittés le…
1er avril 1994.

mals aufgehört, für dieses Theater Geschichten zu schreiben, Geschichten in Bildern.

Die Welt, die er zu zeigen versteht, ist letztlich »eine Welt ..., wo die Leute liebenswürdig sein sollen, wo ich die Zuneigung finden würde, die ich mir wünsche. Meine Fotos wären der Beweis, dass diese Welt existieren kann ... Im Grunde gibt es nichts Subjektiveres als das Objektiv, wir zeigen die Welt nicht so, wie sie wirklich ist.«[15] Aber um diese Welt zu entdecken, ist Robert Doisneau Tag für Tag losgezogen und hat auf dem Abfallhaufen der Zeit all die »kleinen getrockneten Blumen« gesammelt, die heute Kulisse und Szenario eines richtigen kleinen Theaters bilden, über dem mit spöttischem Blick der Schatten eines der einfühlsamsten Fotografen wacht, der diese Welt am 1. April 1994 verlassen hat.

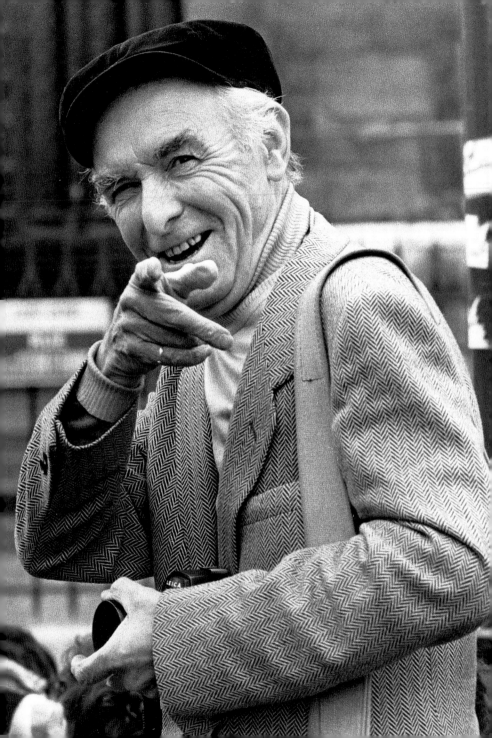

Biography | Biografie | Biographie

	English	Deutsch	Français
1912	Born 14 April in Gentilly (Val-de-Marne).	Geboren am 14. April in Gentilly (Val-de-Marne).	Naissance à Gentilly (Val-de-Marne) le 14 avril.
1926–29	Studies at École Estienne, obtains a diploma as engraver-lithographer.	Ausbildung an der École Estienne und Diplom als Graveur und Lithograf.	Études à l'École Estienne. Obtient un diplôme de graveur-lithographe.
1931	Assistant to André Vigneau	Technischer Assistent von André Vigneau.	Opérateur d'André Vigneau.
1932	Sells his first reportage to the daily *L'Excelsior.*	Verkauft seine erste Reportage an die Tageszeitung *L'Excelsior.*	Vente du premier reportage au quotidien *L'Excelsior.*
1933–39	Industrial photographer at the Renault factories in Billancourt. Meets Charles Rado, founder of the Rapho agency.	Wird Industriefotograf bei den Renault-Werken in Billancourt. Begegnung mit Charles Rado, dem Gründer der Agentur Rapho.	Photographe industriel aux usines Renault à Billancourt. Rencontre de Charles Rado, créateur de l'agence Rapho.
1945	Begins working with Pierre Betz, editor of the magazine *Le Point.* Meets Blaise Cendrars in Aix-en-Provence.	Beginn der Zusammenarbeit mit Pierre Betz, dem Herausgeber der Zeitschrift *Le Point.* Begegnung mit Blaise Cendrars in Aix-en-Provence.	Début de collaboration avec Pierre Betz, éditeur de la revue *Le Point.* Rencontre de Blaise Cendrars à Aix-en-Provence.
1946	Rebirth of the Rapho agency, managed by Raymond Grosset; Doisneau remained a Rapho photographer for nearly 50 years. Reportages for the weekly *Action.*	Rückkehr zur Agentur Rapho, die nun von Raymond Grosset geleitet wird; diese Zusammenarbeit wird beinahe 50 Jahre dauern. Reportagen für die Wochenzeitschrift *Action.*	Retour à l'agence Rapho dirigée par Raymond Grosset ; cette collaboration durera près de 50 ans. Reportages pour l'hebdomadaire *Action.*
1947	Meets Jacques Prévert and Robert Giraud. Awarded the Kodak Prize.	Begegnung mit Jacques Prévert und Robert Giraud. Erhält den Prix Kodak.	Rencontre de Jacques Prévert et Robert Giraud. Prix Kodak.
1949	*La Banlieue de Paris* (Pierre Seghers), with a text by Blaise Cendrars.	*La Banlieue de Paris,* Text von Blaise Cendrars, Edition Pierre Seghers.	*La Banlieue de Paris,* Éd. Pierre Seghers, texte de Blaise Cendrars.

1949/51 Contract with *Vogue*.	Vertrag mit *Vogue*.	Contrat avec le journal *Vogue*.
1951 Exhibition with Brassaï, Ronis, and Izis at the Museum of Modern Art, New York.	Ausstellung mit Brassaï, Willy Ronis und Izis im Museum of Modern Art in New York.	Exposition avec Brassaï, Ronis, Izis au Musée d'Art Moderne de New York.
1952 *Sortilèges de Paris* (Arthaud), text by F. Cali.	*Sortilèges de Paris*, Text von F. Cali, Edition Arthaud.	*Sortilèges de Paris*, Éd. Arthaud, texte de F. Cali.
1954 *Les Parisiens tels qu'ils sont* (Robert Delpire), texts by Robert Giraud and Michel Ragon.	*Les Parisiens tels qu'ils sont*, Edition Robert Delpire, Text von Robert Giraud und Michel Ragon.	*Les Parisiens tels qu'ils sont*, Éd. Robert Delpire, textes de Robert Giraud et Michel Ragon.
1956 Prix Niepce *Instantanés de Paris* (Arthaud), preface by Blaise Cendrars. *1,2,3,4,5, compter en s'amusant* (La Guilde du Livre de Lausanne). *Gosses de Paris* (Jeheber), text by Jean Donguès. *Pour que Paris soit* (Éditions du Cercle d'Art), text by Elsa Triolet.	Erhält den Prix Niepce. *Instantanés de Paris*, Edition Arthaud, Vorwort von Blaise Cendrars. *1,2,3,4,5, compter en s'amusant*, Edition La Guilde Livre de Lausanne. *Gosses de Paris*, Edition Jeheber, Text von Jean Donguès. *Pour que Paris soit*, Edition du Cercle d'Art, Text von Elsa Triolet.	Prix Niepce. *Instantanés de Paris*, Éd. Arthaud, préface de Blaise Cendrars. *1,2,3,4,5, compter en s'amusant*, Éd. La Guilde du Livre de Lausanne. *Gosses de Paris*, Éd. Jeheber, texte de Jean Donguès. *Pour que Paris soit*, Éd. du Cercle d'Art, texte d'Elsa Triolet.
1965 Exhibition at the Musée des Arts Décoratifs with Jean Lattès, Daniel Frasnay, Janine Niepce, Willy Ronis and Roger Pic.	Ausstellung im Musée des Arts Décoratifs de Paris mit Jean Lattès, Daniel Frasnay, Janine Niepce, Willy Ronis und Roger Pic.	Exposition au Musée des Arts Décoratifs avec Jean Lattès, Daniel Frasnay, Janine Niepce, Willy Ronis et Roger Pic.
1968 Exhibition at the Bibliothèque Nationale de Paris. Exhibition at the Musée Cantini, Marseille with Denis Brihat, Jean-Pierre Sudre, Lucien Clergue.	Ausstellung in der Bibliothèque Nationale de Paris. Ausstellung im Musée Cantini in Marseille mit Denis Brihat, Jean-Pierre Sudre und Lucien Clergue.	Exposition à la Bibliothèque Nationale de Paris. Exposition au Musée Cantini de Marseille avec Denis Brihat, Jean-PierreSudre, Lucien Clergue.
1971 Tour de France des Musées Régionaux, with Roger Lecotté et Jacques Dubois.	Tournee durch französische Regionalmuseen mit Roger Lecotté et Jacques Dubois.	Tour de France des Musées Régionaux avec Roger Lecotté et Jacques Dubois.

1974	*Le Paris de Robert Doisneau et Max-Pol Fouchet*, Les Éditeurs français réunis.	*Le Paris de Robert Doisneau et Max-Pol Fouchet*, Les Éditeurs français réunis.	*Le Paris de Robert Doisneau et Max-Pol Fouchet*, Les Éditeurs français réunis.
1975	Invited to the Arles Festival.	Einladung zum Festival in Arles.	Invité au Festival d'Arles.
1978	*L'enfant à la colombe* (Le Chêne), texte by James Sage. *La Loire* (Denoël).	*L'enfant à la colombe*, Text von James Sage, Editions Le Chêne. *La Loire*, Edition Denoël.	*L'enfant à la colombe*, texte de James Sage, Éd. Le Chêne. *La Loire*, Éd. Denoël.
1979	*Trois secondes d'éternité* (Contrejour). *Le mal de Paris* (Arthaud), text by Clément Lépidis.	*Trois secondes d'éternité*, Edition Contrejour. Deutsch: *Drei Sekunden Ewigkeit*, München 1980. *Le mal de Paris*, Text von Clément Lépidis, Edition Arthaud.	*Trois secondes d'éternité*, Éd. Contrejour. *Le mal de Paris*, texte de Clément Lépidis, Éd. Arthaud.
1980	*Ballade pour violoncelle et chambre noire* (Herscher) with Maurice Baquet.	*Ballade pour violoncelle et chambre noire*, mit Maurice Baquet, Editions Herscher.	1981 *Ballade pour violoncelle et chambre noire*, avec Maurice Baquet, Éd. Herscher.
1981	*Robert Doisneau* (Belfond), text by Jean-François Chevrier.	*Robert Doisneau*, Edition Belfond, Text von Jean-François Chevrier.	*Robert Doisneau*, Éd. Belfond, texte de Jean-François Chevrier.
1983	*Doisneau* (Photopoche, Centre National de la Photographie). Exhibition at the Palace of Fine Arts, Beijing. Exhibition of portraits in Tokyo.	*Doisneau* in der Reihe Photopoche, Edition Centre National de la Photographie. Ausstellung im Palast der schönen Künste in Peking. Ausstellung mit Porträts in Tokio.	*Doisneau* photopoche, Éd. Centre National de la Photographie. Exposition au Palais des Beaux-Arts de Pékin. Exposition de portraits à Tokyo.
1984	Takes part in the Mission Photographique of DATAR.	Beteiligt sich an einem Auftrag von DATAR.	Participe à la Mission Photographique de la DATAR.
1986	*"Un certain Robert Doisneau"*, exhibition at the Crédit Foncier de France.	Ausstellung »Un certain Robert Doisneau« bei Crédit Foncier de France.	Exposition «Un certain Robert Doisneau», Crédit Foncier de France.
1987	Exhibition in Kyoto Museum.	Ausstellung Museum Kioto.	Exposition au Musée de Kyoto.

1988	Exhibition-Homage at the Villa Medici, Rome.	Retrospektive in der Villa Medici in Rom.	Exposition Hommage à la Villa Médicis à Rome.
1989	*Les doigts pleins d'encre* (Hoëbeke), text by Cavanna. *A l'imparfait de l'objectif* (Belfond). "Doisneau-Renault" exhibition, Grande Halle de la Villette.	*Les doigts pleins d'encre*, Text v. Cavanna (Hoëbeke). *A l'imparfait de l'objectif*, Edition Belfond. Ausstellung »Doisneau-Renault«, in der Grande Halle de la Villette in Paris.	*Les doigts pleins d'encre*, texte de Cavanna, Éd. Hoëbeke. *À l'imparfait de l'objectif*, Éd. Belfond. Exposition «Doisneau-Renault», Grande Halle de la Villette.
1990	"La Science de Doisneau" exhibition, Jardin des Plantes/ Museum d'Histoire Naturelle.	Ausstellung »La Science de Doisneau« im Musée du Jardin des Plantes in Paris.	Exposition «La Science de Doisneau» au Jardin des Plantes / Museum.
1992	*Rue Jacques Prévert* (Hoëbeke). Retrospective at the Museum of Modern Art, Oxford (artistic director Peter Hamilton). Short film: "Bonjour Monsieur Doisneau" by Sabine Azéma (RIFF production).	*Rue Jacques Prévert*, Edition Hoëbeke. Retrospektive im Museum of Modern Art in Oxford, künstlerische Leitung Peter Hamilton. Kurzfilm »Bonjour, Monsieur Doisneau« von Sabine Azéma (RIFF Production).	*Rue Jacques Prévert*, Éd. Hoëbeke. Exposition rétrospective au MOMA d'Oxford, Direction artistique Peter Hamilton. Court métrage «Bonjour, Monsieur Doisneau», de Sabine Azéma (RIFF Production).
1993	Short film: "Doisneau des villes et Doisneau des champs" by Patrick Cazals.	Kurzfilm »Doisneau des villes et Doisneau des champs« von Patrick Cazals.	Court métrage «Doisneau des villes et Doisneau des champs» de Patrick Cazals.
1994	Dies in Paris on 1 April. Exhibition-Homage, Galerie du Château d'Eau, Toulouse. "Doisneau 40/44" exhibition at the Centre d'Histoire de la Résistance et de la Déportation de Lyon. *Doisneau 40/44* (Hoëbeke/CHRD), text by Pascal Ory.	Stirbt am 1. April in Paris. Gedenkausstellung in der Galerie du Château d'Eau in Toulouse. Ausstellung »Doisneau 40/44« im Centre d'Histoire de la Résistance et de la Déportation in Lyon. *Doisneau 40/44* Text von Pascal Ory, Edition Hoëbeke/CHRD.	Meurt à Paris le 1er avril. Exposition Hommage, Galerie du Château d'Eau à Toulouse. Exposition «Doisneau 40/44» au Centre d'Histoire de la Résistance et de la Déportation de Lyon. *Doisneau 40/44*, texte de Pascal Ory, Éd. Hoëbeke/CHRD.

1995	"Grand hommage à Robert Doisneau", exhibition Zat the Musée Carnavalet, Paris, accompanied by a major anthology of his work: *La vie d'un photographe. Robert Doisneau* (Hoëbeke), text by Peter Hamilton.	Große Gedenkausstellung für Robert Doisneau im Musée Carnavalet, Paris, begleitet von einer großen Anthologie: *Robert Doisneau ou La vie d'un photographe.* Text von Peter Hamilton, Edition Hoëbeke.	Grand hommage à Robert Doisneau, Exposition au Musée Carnavalet accompagnée d'une grande anthologie *La vie d'un photographe, Robert Doisneau,* texte de Peter Hamilton, Éd. Hoëbeke.
1996	Tour of Oxford Museum of Modern Art/Musée Carnavalet Homage-Exhibition: Montpellier, March–April; Japan, June–November.	Wanderausstellung »Hommage à Robert Doisneau« (zuerst in Oxford gezeigt, dann im Musée Carnavalet, Paris) im März und April in Montpellier und von Juni bis November in Japan.	Circulation de l'exposition «Hommage à Robert Doisneau» (présentée à Oxford puis au Musée Carnavalet) à Montpellier en mars et avril puis au Japon de juin à novembre.
1997	*Robert Doisneau* (Hazan), text by Brigitte Ollier. Exhibition "Hommage à Robert Doisneau" in Düsseldorf. *Mes Parisiens* (Nathan: Photophoche Société collection, directed by Robert Delpire).	*Robert Doisneau,* Text von Brigitte Ollier, Edition Hazan. Ausstellung »Hommage à Robert Doisneau« in Düsseldorf. *Mes Parisiens,* Collection Photopoche Société, Leitung Robert Delpire, Edition Nathan.	*Robert Doisneau,* texte de Brigitte Ollier, Éd. Hazan. Exposition «Hommage à Robert Doisneau» à Düsseldorf. *Mes Parisiens,* collection Photopoche Société dirigée par Robert Delpire, Éd. Nathan.
2000	"Robert Doisneau" operation "Pour la liberté de la Presse" by Reporters sans frontières. "Gravités" exhibition, Galerie Fait et Cause, Paris. "Robert Doisneau tout simplement", film by Patrick Jeudy, spoken by Robert Doisneau.	»Robert Doisneau«, Aktion von Reporter ohne Grenzen »Für die Pressefreiheit«. »Gravités«, Ausstellung in der Galerie Fait et Cause in Paris. »Robert Doisneau tout simplement«, Film von Patrick Jeudy, kommentiert von Robert Doisneau.	«Robert Doisneau», opération «Pour la liberté de la Presse» de Reporters sans frontières. «Gravités», exposition présentée à la Galerie Fait et Cause à Paris. «Robert Doisneau tout simplement», film de Patrick Jeudy commenté par Robert Doisneau.

Footnotes | Anmerkungen | Notes

1] Robert Doisneau: *À l'imparfait de l'objectif*, p. 183
2] Robert Doisneau: *Trois secondes d'éternité*, p. 27
3] Jean-François Chevrier: *Robert Doisneau*, p. 23
4] Robert Doisneau: *Mes Parisiens*, p. 3
5] Peter Hamilton: *Robert Doisneau. The Life of a Photographer*, p. 56
6] R. Doisneau: *À l'imparfait de l'objectif*, p. 6
7] R. Doisneau: *Mes Parisiens*, p. 6
8] P. Hamilton: *Robert Doisneau. The Life of a Photographer*, p. 160
9] R. Doisneau: *Trois secondes d'éternité*, p. 20
10] op. cit.
11] P. Hamilton: *Robert Doisneau. The Life of a Photographer*, p. 282
12] J.-F. Chevrier: *Robert Doisneau*, p. 161
13] P. Hamilton: *Robert Doisneau. The Life of a Photographer*, pp. 332, 340
14] J.-F. Chevrier: *Robert Doisneau*, p. 60
15] F. Horvat: *Entrevues*, p. 206

1] Robert Doisneau, *À l'imparfait de l'objectif*, S. 183
2] Robert Doisneau, *Drei Sekunden Ewigkeit*, München 1980, S. 27; im Folgenden ist nach dieser Ausgabe zitiert.
3] Jean-François Chevrier: *Robert Doisneau*, S. 23
4] Robert Doisneau: *Mes Parisiens*, S. 3
4] Peter Hamilton, *Robert Doisneau, La vie d'un photographe*, S. 56.
6] Robert Doisneau, *À l'imparfait de l'objectif*, S. 6
7] R. Doisneau: *Mes Parisiens*, S. 6
8] Peter Hamilton, *Robert Doisneau, La vie d'un photographe*, S. 160
9] Robert Doisneau, *Drei Sekunden Ewigkeit*, S. 20
10] op. cit.
11] Peter Hamilton, *Robert Doisneau, La vie d'un photographe*, S. 282
12] Jean-François Chevrier: *Robert Doisneau*, S. 161
13] Peter Hamilton, *Robert Doisneau, La vie d'un photographe*, S. 332, 340
14] Jean-François Chevrier: *Robert Doisneau*, S. 60
15] Frank Horvat, *Entrevues,* S. 206

1] Robert Doisneau : *À l'imparfait de l'objectif* – 1989. Éd Belfond, p. 183
2] Robert Doisneau : *Trois secondes d'éternité* – 1979. Éd. Contrejour, p. 27
3] Jean François Chevrier : *Robert Doisneau* – 1983. Éd. Belfond, p. 23
4] Robert Doisneau : *Mes Parisiens* – 1997. Photopoche Société – Éd. Nathan, p. 3
5] Peter Hamilton : *Robert Doisneau. La vie d'un photographe* – 1995. Éd. Hoebëke, p. 56
6] Robert Doisneau : *À l'imparfait de l'objectif*, – op. cit. – p. 6
7] Robert Doisneau : *Mes Parisiens*, – op. cit. – p. 6
8] Peter Hamilton : *Robert Doisneau. La vie d'un photographe*, – op. cit. – p. 160
9] Robert Doisneau : *Trois secondes d'éternité*, – op. cit. – p. 20
10] op. cit.
11] Peter Hamilton : *Robert Doisneau. La vie d'un photographe*, – op. cit. – p. 282
12] Jean-François Chevrier : *Robert Doisneau*, – op. cit. – p. 161
13] Peter Hamilton : *Robert Doisneau. La vie d'un photographe*, – op. cit. – p. 332 et 340
14] Jean-François Chevrier : *Robert Doisneau*, – op. cit. – p. 60
15] Frank Horvat : *Entrevues* – 1990. Éd. Nathan, p. 206

Acknowledgements | Danksagung | Remerciements

I should like to offer special thanks to Francine Deroudille, Annette Doisneau and Josette Navarro for their constant and invaluable assistance, without which this book would never have seen the light of day.

Mein besonderer Dank geht an Francine Deroudille und Annette Doisneau sowie an Josette Navarro für ihre hilfreiche Unterstützung, ohne die dieses Buch niemals hätte erscheinen können.

Je remercie tout particulièrement Francine Deroudille et Annette Doisneau ainsi que Josette Navarro pour l'aide efficace et permanente qu'elles m'ont apporté et sans qui ce livre n'aurait pas vu le jour.

Imprint

Cover | Umschlagvorderseite | Couverture:
Le Baiser de l'Hôtel de Ville
Der Kuss vor dem Rathaus
Le Baiser de l'Hôtel de Ville,
Paris 4ᵉ, 1950

Back cover | Umschlagrückseite | Quatrième de couverture:
Coco, Paris, 1952

Page | Seite 2:
Robert Doisneau, Paris, 1992
(Photo by Peter Hamilton)

Page | Seite 4:
The Tenement Building (montage)
Mietshaus (Montage)
La maison des locataires
(montage), 1962

Page | Seite 6:
Prévert at a Café Table
Prévert am Bistro-Tisch
Prévert au guéridon, Quai Saint-Bernard, Paris 5ᵉ, 1955

Page | Seite 184:
Robert Doisneau, 1987 (Photo by Gérard Monico, Rapho)

To stay informed about upcoming TASCHEN titles, please request our magazine at www.taschen.com/magazine or write to TASCHEN, Hohenzollernring 53, D–50672 Cologne, Germany, contact@taschen.com, Fax: +49-221-254919. We will be happy to send you a free copy of our magazine which is filled with information about all of our books.

© 2003 TASCHEN GmbH
Hohenzollernring 53
D-50672 Köln
www.taschen.com

© 2003 Atelier Robert Doisneau for all photographs except p. 176

Text and layout: Jean-Claude Gautrand, Paris
Editorial coordination: Petra Lamers-Schütze and Thierry Nebois, Cologne
English translation: Chris Miller, Oxford
German translation: Bettina Blumenberg, Munich
Cover design: Angelika Taschen and Catinka Keul, Cologne

Printed in Italy
ISBN: 978–3–8228–1612–7

Paris Style Vol. 2
Angelika Taschen
Flexi-cover, Icons, 192 pp.
€ 7.99 / $ 9.99 / £ 6.99 /
¥ 1.500

Paris Mon Amour
Jean-Claude Gautrand
Softcover, 240 pp.
€ 9.99 / $ 14.99 / £ 8.99 /
¥ 1.900

"These books are beautiful objects, well-designed and lucid." —*Le Monde*, Paris, on the ICONS series

"Buy them all and add some pleasure to your life."

60s Fashion
Ed. Jim Heimann

African Style
Ed. Angelika Taschen

Woody Allen
Ed. Paul Duncan, Glenn Hopp

Architecture Now!
Ed. Philip Jodidio

Art Now
Eds. Burkhard Riemschneider,
Uta Grosenick

Bahia Style
Ed. Angelika Taschen

Bamboo Style
Ed. Angelika Taschen

**Barcelona,
Restaurants & More**
Ed. Angelika Taschen

**Barcelona,
Shops & More**
Ed. Angelika Taschen

Ingrid Bergman
Ed. Paul Duncan, Scott Eyman

Berlin Style
Ed. Angelika Taschen

Humphrey Bogart
Ed. Paul Duncan, James Ursini

Marlon Brando
Ed. Paul Duncan, F.X. Feeney

Brussels Style
Ed. Angelika Taschen

Charlie Chaplin
Ed. Paul Duncan, David Robinson

China Style
Ed. Angelika Taschen

James Dean
Ed. Paul Duncan, F.X. Feeney

Robert De Niro
Ed. Paul Duncan, James Ursini

Johnny Depp
Ed. Paul Duncan, F.X. Feeney

Design Handbook
Charlotte & Peter Fiell

Design for the 21ˢᵗ Century
Eds. Charlotte & Peter Fiell

Marlene Dietrich
Ed. Paul Duncan, James Ursini

Robert Doisneau
Jean-Claude Gautrand

Bob Dylan
Luke Crampton, Dafydd Rees

Clint Eastwood
Ed. Paul Duncan, Douglas
Keesey

Egypt Style
Ed. Angelika Taschen

M.C. Escher

Fashion
Ed. The Kyoto Costume Institute

Fashion Now!
Eds. Terry Jones, Susie
Rushton

Fruit
Ed. George Brookshaw,
Uta Pellgrü-Gagel

Greta Garbo
Ed. Paul Duncan, David
Robinson

HR Giger
HR Giger

Cary Grant
Ed. Paul Duncan, F.X. Feeney

Graphic Design
Eds. Charlotte & Peter Fiell

Greece Style
Ed. Angelika Taschen

Halloween
Ed. Jim Heimann, Steven Heller

Havana Style
Ed. Angelika Taschen

Audrey Hepburn
Ed. Paul Duncan, F.X. Feeney

Katharine Hepburn
Ed. Paul Duncan, Alain Silver

Grace Kelly
Ed. Paul Duncan, Glenn Hopp

London, Restaurants & More
Ed. Angelika Taschen

London, Shops & More
Ed. Angelika Taschen

Bob Marley
Luke Crampton, Dafydd Rees

Marx Brothers
Ed. Paul Duncan, Douglas
Keesey

Steve McQueen
Ed. Paul Duncan, Alain Silver

Miami Style
Ed. Angelika Taschen

Minimal Style
Ed. Angelika Taschen

Marilyn Monroe
Ed. Paul Duncan, F.X. Feeney

Morocco Style
Ed. Angelika Taschen

Paris Style
Ed. Angelika Taschen

Safari Style
Ed. Angelika Taschen

Seaside Style Vol. 2
Ed. Angelika Taschen

Signs
Ed. Julius Wiedeman

South African Style
Ed. Angelika Taschen

Starck
Philippe Starck

Sweden Style
Ed. Angelika Taschen

Tattoos
Ed. Henk Schiffmacher

Tokyo Style
Ed. Angelika Taschen

Valentines
Ed. Jim Heimann, Steven Heller

Web Design: Best Studios
Ed. Julius Wiedemann

Web Design: Best Studios 2
Ed. Julius Wiedemann

Web Design: E-Commerce
Ed. Julius Wiedemann

Web Design: Flash Sites
Ed. Julius Wiedemann

**Web Design: Interactive &
Games**
Ed. Julius Wiedemann

Web Design: Music Sites
Ed. Julius Wiedemann

Web Design: Video Sites
Ed. Julius Wiedemann

Web Design: Portfolios
Ed. Julius Wiedemann

Orson Welles
Ed. Paul Duncan, F.X. Feeney